大展好書　好書大展
品嘗好書　冠群可期

大展好書　好書大展

品嘗好書・冠群可期

武學釋典 5

二十四式太極拳技擊含義闡釋

王鋒朝　王鳳陽　著

大展出版社有限公司

作者簡介

王鋒朝 男，1951 年出生，河北石家莊市人，大學本科學歷，中國武術七段，高級技術職務任職資格。自幼習武，繼承了家傳養生內功、外功。四十多年來堅持武術技術和理論的訓練與研究，學習了國家規定套路、少林拳、太極拳、形意拳、八卦掌、查拳、大成拳、通臂拳、劈掛掌、螳螂拳等拳種的拳械套路、對練和推手、散手訓練。

繼承了拳譜、拳理、拳法，系統學習了體育院系武術統編教材。擔任石家莊市武術協會委員、太極拳工作部部長。多次參加省市武術表演、比賽組織工作，擔任裁判、裁判長。受聘於高等院校、專業隊，從事武術教學訓練和理論科研，2005 年承擔中國武術研究院科研課題，係主研人員。

在中國武術技術與理論等方面進行了大量研究，在武術刊物、大學學報、核心期刊及臺灣、美國報刊上發表武術學術論文六十多篇。多次入選國際、全國或河北省武術科研論文報告會並獲獎。

王鳳陽 男，1956年出生，教授，現在河北師範大學體育學院任教，民族傳統體育和運動人體科學兩個專業的碩士研究生導師，中國體育科學學會會員，中國武術協會會員，中國武術七段。研究領域：中國武術散打理論與技術和運動生理學能量代謝原理與應用，目前帶著兩個方向的碩士研究生10名。

本人自幼隨兄長習練武術，已達三十多年之久。1973年河北省武術比賽，獲少年組自選拳第一名，長器械槍術第二名；1979年河北省武術比賽（上大學期間）成年組全能第一名，自選拳第一名，長器械槍術第一名，傳統拳第一名，對練第二名。

1982年3月畢業於河北師大體育系留校至今。近年來，發表專業學術論文三十多篇，完成科研立項課題5項。

內容提要

　　太極拳套路是以技擊動作爲主要內容的運動形式，每個式子的技擊功能都經過交手實戰檢驗，基本屬性是攻防技擊性，有著極其豐富的技法，只有清楚地瞭解每式技法內涵，明白每式勁力走向，才能準確地練好太極拳的規範動作，提高太極拳的功力水準。

　　本書以二十四式太極拳套路中每式動作爲例，主要介紹了原式動作一種或數種較有代表性的技擊含義與攻防變化，能使習練者較快地體會、掌握要領，快速入門。在學會套路後應當進入拆解階段的學習，將攻防含義掌握，進而瞭解全貌是十分必要、有益的，正所謂知其然再知其所以然。

　　一般來講，拳術技擊效果越好，其鍛鍊身體效果越好；身體越健康、專項技術素質越高，技擊能力也就越高；二者相輔相成，相得益彰。明白拳式應用意義，可以檢驗自身盤練拳架正確與否以及掌握內勁技術要領的程度，進一步提高水準。

　　本書還收錄作者近年來有關太極拳學習研究和實踐體認後的文論，希望能對太極拳習練者在學會套路、拆拳階段後，向更高層次提高水準有所幫助，對武術傳承教學及武術工作者也具有一定的參考價值。

目　　錄

概　述

斗轉星移、日月如梭，簡化太極拳已推廣普及五十多年了。自 1956 年到現在，有關研究人員保守的調查統計數字表明，已有一百多個國家和地區的十幾億人學練過。這在中國一百多個拳種流派、幾千個套路中絕無僅有，習練人數最多、流傳地域最廣，由首都北京到遠疆農村，由中國而流傳到世界各國，推動了源於中國屬於世界的武術世界化進程，為中國人、為全人類造福作出了巨大貢獻。

一、簡化太極拳的普及推廣

新中國成立後，黨和人民政府高度重視、關懷民族傳統文化瑰寶——武術的繼承和發展。

在 1956 年前後根據上級領導指示，國家體委運動司武術科組織太極拳專家，經過廣泛深入地調研，對已在人民群眾中流行的傳統太極拳 37 個主要式子中擇取二十餘個典型動作，集中了傳統太極拳中主要技術結構體系和技術環節，按照由易到難、由簡到繁的原則，先安排直進動作，隨後安排後退和側進的動作，然後穿插蹬腳、下勢、獨立和複雜的轉折動作。

體現出由淺入深、循序漸進、由簡單到複雜的教學原

則，符合人類認識客觀事物的科學原理，便於人民群眾學習掌握，解決人們以往對「太極拳十年不出門」的望而卻步，讓更多的人能夠接觸、習練太極拳，以「簡化太極拳」來更好地推動普及太極拳，使「神秘」的太極拳接近群眾，以便更多的人參與進去。

1957 年國家體委召開武術學習會，在會上對包括簡化太極拳等第一批國編武術套路開始全國範圍的學習推廣普及。其後出版教材、掛圖，舉辦全國教練員培訓班，工作逐步展開。

簡化太極拳的面世，使古老的太極拳趕上時代的步伐，古老的傳統文化因賦予了現代亮色而更加溢彩流芳，在推廣普及後，太極拳在真正意義上進入了尋常百姓的日常生活，從而拓展了太極拳的各項功能。

簡化太極拳的推廣普及、廣泛流傳，造福社會、造福人類，對宣傳普及各流派太極拳起到了重要作用，拓展了太極拳發展空間的深度和廣度，也促進了各流派太極拳的廣泛普及。展示出太極拳無可限量的發展前景，這是太極拳發展史上劃時代的「創新」。

二、二十四式太極拳的功能、作用和屬性

功能是事物或方法所發揮的有利的作用、效能。作用是指對事物產生的影響。屬性是事物所具有的性質、特點。二十四式太極拳是在繼承傳統太極拳基礎上創新的套路，與各流派太極拳一樣同樣具有多方面的功能、作用和屬性。

（1）二十四式太極拳不僅是合乎生理和體育原理的健身運動，是競技比賽的內容，也具有提高自身免疫力、預防疾病功能，對於一些疾病也是治療或後期康復的有效手段。從聞雞起武晨練太極拳到長期堅持科學鍛鍊，將練意、練身、練氣結合起來，使人達到心靜氣和狀態，調理人體陰陽平衡、疏通經絡、祛病強身，故而又是修身養生、延年益壽最佳方式之一。

它具有體育性、競技性、健身性、預防性、醫療性、康復性、修身養生性。

（2）二十四式太極拳繼承了濃郁的中華民族傳統文化內涵，習練者可以從中體悟和瞭解中國傳統文化特色；在套路演練達到一定水準後，可以展現出昇華的藝術特色；修練者本身在陶然忘我進入境界後，可以達到獨特的審美意境，在行拳中體悟到內外同化合流境界時，更是至善至美的審美感受。

中華文化具有體悟樂感文化特徵，太極拳則體現了這種體悟樂感特點。太極拳文化是生命文化，是中華民族創造、世界各族人民嚮往的獨特人體文化和藝術。

觀明家演練二十四式太極拳技藝高超者，中正安舒、質樸無華、天然古璞、會意傳神、自然而然，如百煉鋼化繞指柔。拳家觀來，開合有度、張弛自如、不怒而威、攻防嚴謹、暗藏機巧，如風中旗、水中魚，韻味雋永。詩家看來，如飛鴻戲海、鶴舞遊天，行雲流水柔碧波，春風楊柳垂花嬌，使人頓覺天朗氣清、惠風和暢、委婉曲折、陽春煙景。

其行拳形神兼備、內外合一，圍繞攻防技能表達出方

法、勁力，手、眼、身、步與實戰意識和神態高度協調，可謂和諧完整、質善、圓滿，真正體現出太極拳特有的「氣勢、意境、神韻」，似景如畫，讓人觸目興懷、神暢心怡。所以它具有表演性、觀賞性、文化性、藝術性。

（3）二十四式太極拳強調哲理與倫理，以陰陽、剛柔、動靜等哲學觀念指導拳式修練；講究愛國愛民、武德為本、尊師重道、健身自衛、俠義精神等中華武德倫理。在拳式技法中要求符合人體生理學、心理學、訓練學等科學原理；在攻防意識、含義中要求符合運動力學，遵循交手技擊規律，講究以巧取勝、以靜制動、後發先至與先發制人互補，剛柔互補相濟、兵拳同源等。所以它具有哲理性、教育性、科學性、技擊性。

（4）二十四式太極拳可以達到不同習練者多方面的目的，不同年齡、不同體質、不同個性、不同行業、不同階層的人都可以習練；對練習場地和運動器械的要求也不苛刻，既可以在舞臺上或廣場上多人演練，也可以在田間地頭、車間外側小塊空地上鍛鍊。

與西方高爾夫球「貴族運動」所不同的是，二十四式太極拳既有王公貴族、國家總統、政要領導人學練，又為廣大平民百姓所學練，是「高雅」與「通俗」、「陽春白雪」與「下里巴人」巧妙結合的統一體。其「性能價格比」絕佳，能為所有習練者增福。所以它具有群眾性、經濟性、娛樂性、最廣泛的適應性。

（5）二十四式太極拳是對武術優秀傳統文化的直接繼承，古為今用；由新編賦予了傳統太極拳新的時代特徵，繼承發揚了傳統太極拳，由創新突出傳統特色、符合時代

要求，做到歷史、現代、未來的統一。以簡化太極拳為始端的國家統編太極拳已漸成系列，如今已形成太極拳種中最大、流傳最廣、習練人數最多的流派。

從發源地中國逐步傳入其他地域，邁出國門走向世界，做到民族性與世界性的統一，具有世界其他地區人民所渴望的獨特性和價值。

作為中國面向世界傳播優秀先進文化的內容之一，超越不同國家、不同民族、不同膚色而連接起世界的和平與友誼、進步與發展。從這一角度上看，它具有繼承性、創新性、傳統性、時代性、民族性與世界性。

三、二十四式太極拳演練的主要特點、基本技術要求與現實發展中的不足

（一）二十四式太極拳的演練特點

主要有體鬆心靜、呼吸自然；精神貫注、開合舒展；上下相隨、圓活完整；均勻連貫、銜接和暢；輕靈沉著、虛實分明；內外相合、氣勢不凡等。

二十四式太極拳是以技擊為主要內容的運動方法，表現人體上下、內外、形神的高度協調和完美形象，練習離不開技擊方法的技術特點，應表現出中國武術的技擊技法、招數，否則就可能導致異化。

太極拳比賽比的主要是演練攻防技法的能力，如攻防意識是否強，攻防內涵是否充實，結構是否合理，技法是否清楚，勁力是否順達，力點是否準確，能否表現出武術

風格、特點。

在技擊美的基礎上提高觀賞性，既要注重攻防內容，又要注重觀賞等價值，具有時代感。如行雲流水般式式相連、綿綿不斷，又似靈貓猿猴般輕靈敏捷、鬆沉穩靜，極有韻味，演練中透出身心合一、內外合一的太極拳意境，給人美的享受。

（二）從基本技術要求看現實發展中的不足

二十四式太極拳普及五十多年來，一代代的習練者認真學習、刻苦鍛鍊，個人水準不盡相同。無論是賽場上成績優異者，還是群眾練功場上的佼佼者，從二十四式太極拳基本技術要求上，就其總體來看，手型、步型、身法、腿法基本達到規格要求；連貫圓活，手眼身法步協調；意識集中、精神飽滿、神態自然、虛實分明、速度適中、佈局勻稱等方面，達到一定水準，日漸提高。而在運勁順達、手法、沉穩準確、內容充實、武術特點和風格突出方面明顯不足。

有些人演練二十四式太極拳，能較好地表現出武術的攻防特點和風格，攻防技擊內涵豐富，在練功中佔有較大比重。武術特有的技擊技法自始至終貫穿在二十四式太極拳演練中，讓內行、外行都能感受到他們是實實在在的武術演練，不是類似體操、舞蹈的表演。

也有不少人的演練沒有體現出武術特有的精氣神的本色美，動作浮漂自認為是表演美，但太極拳的攻防特點不突出，勁力不運達，確有類似體操或舞蹈表演的嫌疑，且非個別現象，應引起重視。

太極拳套路是以技擊動作為主要內容的運動形式，每個式子的技擊功能都經過交手實戰檢驗，基本屬性是攻防技擊性，有著極其豐富的技法，練習要求形神兼備武術固有的風格和特點。

二十四式太極拳的美是在攻防沉穩巧妙，身形動靜有致，功架造型形神兼備，身心內外合一的神態氣勢美之基礎上的技擊美，是不同於體操、舞蹈、戲劇等其他項目的美，人們在行拳觀賞中希望獲得別具一格形態特徵的武術美。二十四式太極拳套路演練應堅持太極拳固有的風格與特點，在保持攻防技擊本色的基礎上提高觀賞性，發展之路就能越走越寬。

四、二十四式太極拳在普及中提高的可操作性措施

（一）存在不足的原因

二十四式太極拳的推廣普及取得了巨大成績，發展太極拳，提高生活品質，造福全人類，任重而道遠。於推廣50周年之際，在繼續抓好普及的同時，進一步提高應該列為重點工作來做。

據有關研究者調查統計，在我國正規大專院校中，二十四式太極拳教學中不講解攻防含義的達到87%；在社會習練群體中，我們看到有些練習者在學會二十四式太極拳架時間不長後便失去了興趣；有的練習者由於不知道豐富的內涵，望名生義，感覺「簡化」就是「簡單」、「沒玩意

兒」了，以為國編太極拳就是空架子。

更有不瞭解真相的人將普及推廣快速發展中難免存在的不足現象譏諷為，太極拳由武術發展成為今天的「大眾舞蹈」，在廣泛流傳時也被「濫竽充數」、面目全非、有名無實、武威盡失，致使聲譽一落千丈，長此以往將成為流水落花。

此言雖有些偏頗刺耳、悲觀失望，但「太極操終將淘汰，太極舞蹈必會失去市場，要從根本上返璞歸真」，確應引起每一個太極拳習練者的重視。

問題的存在是有原因的。例如在全國推廣太極拳的大好形勢下，缺乏從理論到實踐的教練人才。

據報導，有的省評發教練員證，一級、二級不少，但多數只會空架子。由於推廣形勢需要，「高速度培養」半個月、一個月就出一批「教師」，馬上再投入教學。這些學員經過半個月、一個月又培養出一批「教師」……就這樣會套路的人越來越多，但二十四式太極拳的真正內涵被掏空後就會只剩皮毛。

我們國家解放思想、實事求是、改革開放，有了日新月異的進步，武術也有了長足的發展，國家已在上個世紀就將武術太極推手競賽和武術散手競賽列為國家正式武術技擊項目。

我們每一個武術習練者、武術工作者都應當解放思想、與時俱進，為武術健康再發展做些有益的工作。

（二）二十四式太極拳拆解教學可以
　　全面提高習練者水準

　　太極拳的科學鍛鍊一般要經過基本功、套路、拆拳、單操、推手、散手等若干階段。在學會套路後應當進入拆解階段的學習，知其然再知其所以然。針對二十四式太極拳推廣普及工作中的需要，我們應一些太極拳輔導站站長、總教練的要求，進行了二十四式太極拳拆解教學能力培養和提高工作。

　　有的站長講：「二十四式太極拳打了二三十年，經過拆解後真有耳目一新、茅塞頓開之感，心裏豁亮多了。自己教過幾百、上千的人學練，從功架高低、方向、重心、角度、畫弧、鬆柔各方面以為教得已經很細了，現在認識到只重視姿勢柔美，沒有深入琢磨、認識、體驗拳的動作內涵，不追求內在功夫的修練，無異於買櫝還珠，最有價值的東西沒有得到。」

　　還有個教練說：「自己演練拳架如行雲流水，在全省、全國比賽中還取得過好成績，可對於二十四式太極拳一招一式之含義、內勁運用，茫然不知；『不知攻守何以為拳？』練拳時似乎柔和順隨，但在推手時渾身僵硬強滯，既不知己也不知人，鬆不下來、輕不得至。看來只求外形浮華，不探索內在精華，終在門外。」

　　針對「教不得其法，練不肖其形」、輾轉多層的浮淺推廣教學現象，應當改進提高，二十四式太極拳拆解教學是切實可行、有可操作性的具體措施之一。

　　太極拳是以實踐為基礎的人體運動技術，達到一定水

準後可上升為「武藝」，習練者再由進一步的提高，達到「內外合一、天人合一」，探索人體與宇宙普遍規律，而進入「武道」境界。

技擊性是區別於體操、舞蹈的基本特徵。一般來講，拳術中技擊效果越好，其鍛鍊身體效果越好；身體越健康、專項技術素質越高，技擊能力也就越高；二者相輔相成、相得益彰。不明白二十四式太極拳的攻防含義，如何去練習進而能夠做到運勁順達、手法準確、內涵充實、武術的特點與風格突出？如何能有更好的健身效果？如何謂之質善？如果僅僅手舞足蹈、盲修瞎練，必然異化為太極舞、太極操。

太極拳的動作標準，來源於攻防格鬥技法。如果不懂得動作的技擊含義，不明白動作的攻防作用，就搞不清動作的正確標準，判不明動作的正誤，找不到規範動作的方法。自衛效能與健身效果是在練習具有攻防作用的太極拳中獲得的。

太極拳成為當今流傳最為廣泛的武術項目，除了它的運動特色外，還在於傳授中始終注意既有個人單操，也要雙人對操；傳承教學與訓練中始終保持練打結合、體用兼備。

實踐是檢驗真理的唯一標準，在二十四式太極拳拆解中由攻防含義的切磋研究，就可以解決對二十四式太極拳教學、演練中理解各一、自以為是的偏頗，可以大範圍、全局性地全面提高二十四式太極拳普及推廣水準。

二十四式太極拳教材已有十幾個版本，也已列入高校教材中，但其中幾乎沒有技擊含義的拆解內容。這勢必影

響到習練者水準的提高。將攻防含義解說出來，進而使人
們瞭解全貌是十分必要、有益的。

五、習練太極拳文論六篇

沒有理論指導的實踐是盲目的實踐，修練太極拳要達
到較高的水準，離不開基礎理論的指導。我們應把傳統文
化中的《易經》《道德經》《黃帝內經》《孫子兵法》
等，現代科學中的《運動生理學》《運動生物力學》《運
動心理學》《運動訓練學》和《哲學》等作為理論基礎來
學習研究。

從認識論、方法論、思維方式的層面，力爭通古今文
化、貫中西知識，注意把長於體驗與感知和善於用邏輯推
理來探索太極拳結合起來。

本書收入作者近年來有關太極拳方面學習研究和實踐
體認後的文論六篇，其中有的是承擔中國武術研究院科研
課題中的理論觀點；有的是參加國際、全國或省武術科研
論文報告會獲獎論文的基本內容；有的是作者對太極拳探
索的認識。

期望能對太極拳習練者在學會套路、拆拳階段後，向
更高層次提高水準的過程中能有所幫助。

太極拳是中國的優秀文化遺產，是武林前輩的智慧結
晶，引領著習練者健康向上，啟迪著習練者的靈性，增添
著習練者的快樂，開拓著習練者感知時空的領域，提純著
習練者生命的品質。

衷心祝願廣大太極拳習練者，今後有更高、更準確、

更普遍的水準提高，太極拳在全球有更廣泛的普及，這顆「龍珠」向全人類發出更加璀璨的光芒。

拳式技擊含義與攻防變化拆解

拳式拆解是對整個套路中每個拳式的具體技擊含義分別予以闡釋，使習練者明白拳式的應用意義，並可以檢驗自身盤練拳架中的正確與錯誤、掌握內勁技術要領的程度，從而進一步提高水準。二十四式太極拳套路演練動作請參閱有關教材，不再重述。

太極拳式有「一式三變」的規律，同一個式子在不同流派拳套中又有不同變化，二十四式太極拳每式往往不只有一種攻防含義，本拆解主要介紹二十四式太極拳原式動作一種或數種較有代表性的技擊含義與變化。每一式攻防含義的拆解，均由雙方不接觸狀態開始，進而搭手接觸施技到分出勝負為止，僅供習練者參考。

一、預備勢、起勢攻防含義圖解

（一）預備勢攻防含義圖解

二十四式太極拳預備勢採用太極拳的「無極勢」。此拳式係樁功、靜功、內功、氣功、養生功，是「陰陽之母」的「無極」，是無極生太極的關鍵所在，積聚內功、養蓄靈機、隨時發動。

預備勢與起勢、定步與動步相交接、相補充、相轉換；隱含陰陽動靜周轉之拳理；體現技擊交手之規律。

從攻防角度要求預備交手時，以靜待動。靜是一種心態，靜是前提，是遇敵不慌，是沉著機智的冷靜，是「泰山崩於前而心如止水」之靜的定力，大敵當前要有面前有人似無人的氣魄。切莫面對強勁的攻勢被動挨打，要靜觀敵情，察來勢之機，揣敵之長短，在瞬間確定敵來勢而從容應變，因敵變化而動，避其鋒芒，乘其隙，擊其虛，在交手中始終保持平靜的心態。

有人認為太極拳採用無極勢作預備勢，洞門大開、空檔盡露，在技擊時破綻太大而不可取，其實這只是看到了表面、淺層次道理。

君不想你若防守過於嚴密，對方不宜下手，必然更加充分準備，採取更快的速度、更大的勁力、更刁鑽的角度、更兇猛的攻勢發起進攻……而技擊高手則辯證看待問題，採用無極勢預備應敵，示之以虛，故意露出破綻；可以「開門緝盜，請君入甕」；對手發動攻勢後露出「破綻」，即可「關門打狗，送入墳墓」。個中奧妙待練到時自可領悟。（注：著深色衣服者為甲，著淺色衣服者為乙，下同）（圖1）

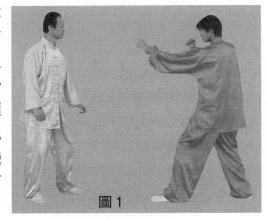

圖1

（二）正面運用起勢攻防含義圖解一

甲上左步進逼，右拳向乙頭部直擊（圖2）；乙相機上步（或退步），雙臂上抬，手背（或腕部）掤起對方肘臂（或拳腕）部（圖3），驚起對方略仰（圖4），感其下

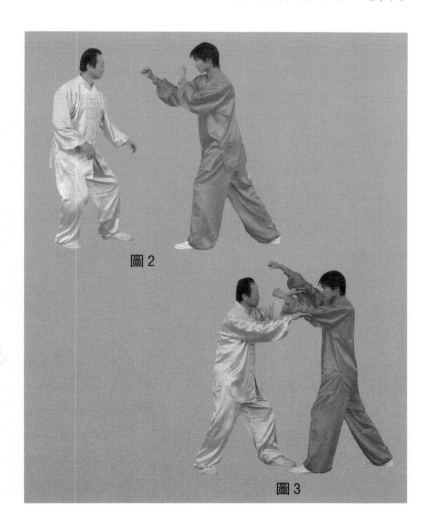

圖2

圖3

壓之機雙掌下按推對方胸腹部（頭面部亦可）。將己之體重運行之勢鬆沉至對方重心，使之後倒（圖5、圖6）。

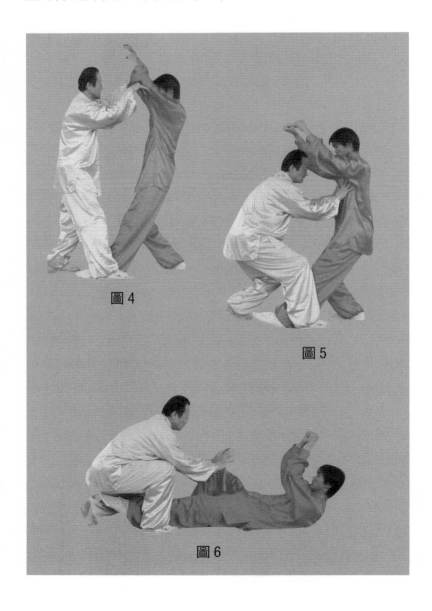

圖4

圖5

圖6

（三）正面運用起勢攻防含義圖解二

　　甲上左順步進身，左拳向乙頭部直擊，右拳在肘部準備第二次重擊；乙重心後移（或退步，亦可上步，視雙方距離而定），雙臂上抬，雙手在甲左肘彎、右拳腕部搭扶（圖7、圖8），沉按下憋到甲身軀部推按其重心，使其後

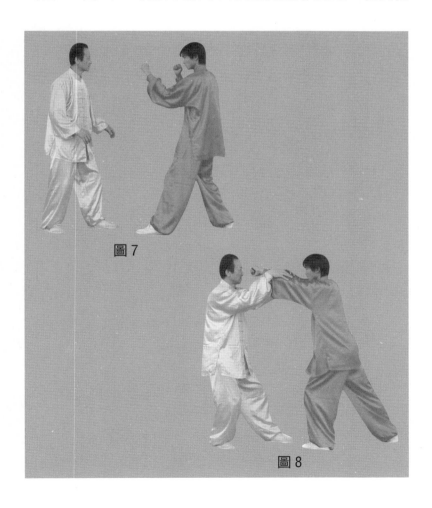

圖7

圖8

仰倒地。整個過程連綿不斷，速度運用視需要而定，剛柔勁力視雙方交手性質而定（圖 9—圖 11）。

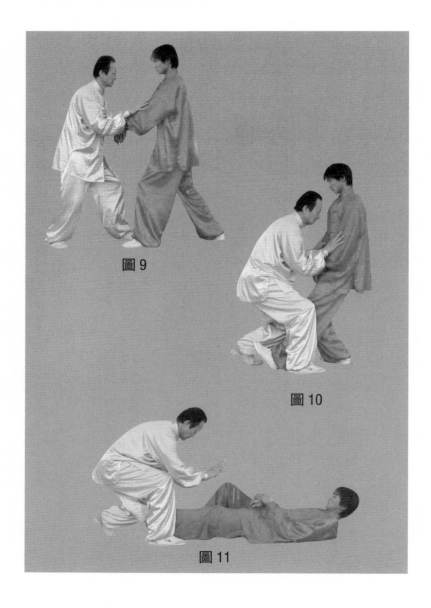

圖 9

圖 10

圖 11

（四）側面運用起勢攻防含義圖解三

甲右順步進身，以右拳向乙頭部直擊（圖12）；乙斜進上左步側身起手，雙手搭扶在甲右前臂（或腕）與上臂部（圖13、圖14），瞬間甲攻勢已盡欲回抽時，順勢下按至甲身軀重心上，令其下坐後倒（圖15、圖16）。

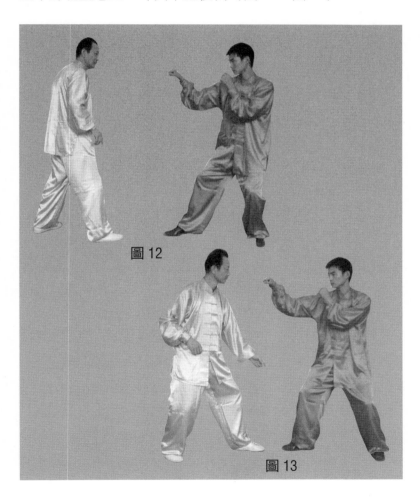

圖12

圖13

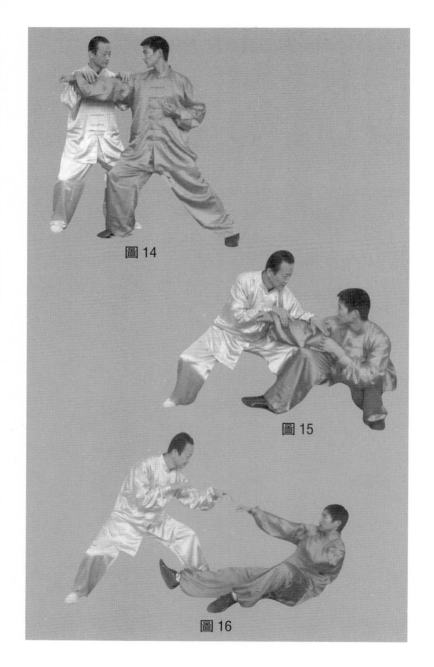

圖 14

圖 15

圖 16

（五）側面運用起勢攻防含義圖解四

甲由散打右預備勢右順步進身，右拳向乙頭部直擊（圖17），乙適機閃身上左步，側身雙臂上抬，前臂部掤起對方右前臂與上臂下部，驚起對方略仰（圖18），在其

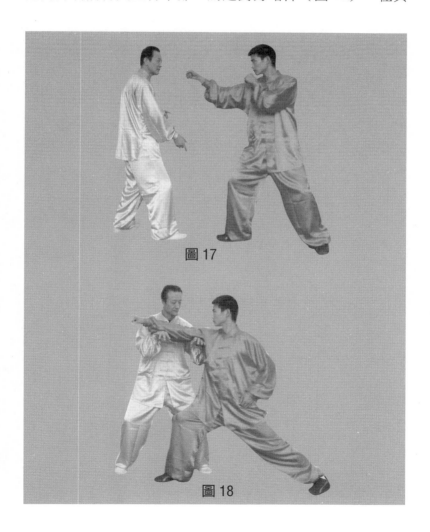

圖17

圖18

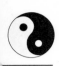

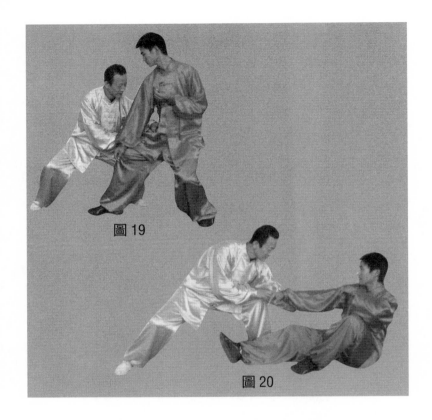

圖 19

圖 20

　下壓或回抽之機雙掌下側按甲方軟肋、胯根部（或胯根、膝蓋部）（圖 19），將己之體重運行之勢，鬆沉至對方失去重心後側倒地（圖 20）。

　　二十四式太極拳選用無極樁做預備勢，中正安舒、質樸無華、大道至簡；由無極而生陰陽之變，演化出諸多流派的起勢。二十四式太極拳起勢採用太極拳的升降樁。有的太極拳高手與人切磋，外人看不到用什麼招術，僅為一起一沉、一升一降而已，起勢升降樁之妙用可窺一斑。

　　有的拳友誤以為起勢簡單沒有攻防含義，其實交手中

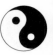

外形動作看似簡單的，卻往往是最直接、最快捷、最實用的。經過實踐摸索，往往看似外形簡單，但其內在技術含量卻是非常精細的。沒有明師口傳身授進行指點，僅依葫蘆畫瓢難達實際效果，對於通家來看這是不言而喻的。

二、野馬分鬃攻防含義圖解

（一）野馬分鬃攻防含義圖解一

甲向前逼近，以順步右沖拳擊打乙頭部；乙右手外接攦抓甲右手腕部（圖21），側閃進，上左步落於甲身體右後側，管別其腳，同時左臂穿靠於甲腋下（圖22），左轉

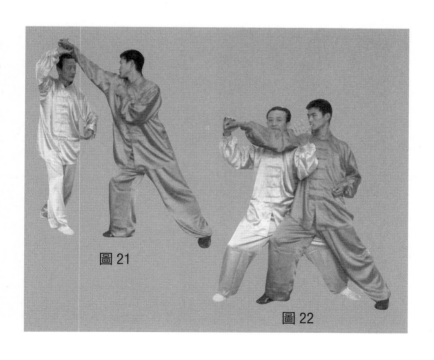

圖21

圖22

腰肩背臂部向左後旋靠甲上體，使甲身體後仰歪斜（圖23），右手順勢隨送，身體重心前移過渡成弓步奪其位，甲失去重心倒地（圖24、圖25）。

　　右式與左式動作相同，左右相反，不再另述。

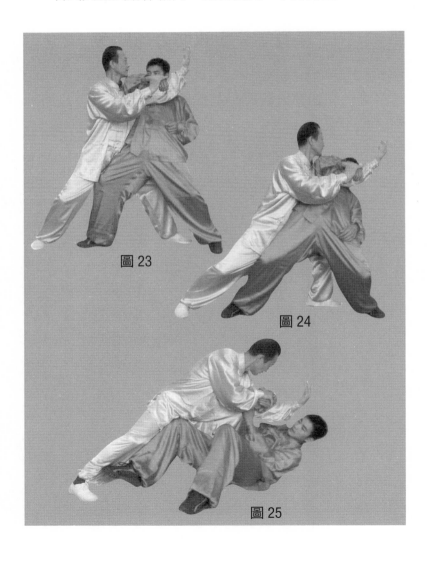

圖 23

圖 24

圖 25

（二）野馬分鬃攻防含義圖解二

甲順步右沖拳進攻乙上部；乙左閃上步，右手外接攦抓甲前臂腕部順勢牽引（圖26、圖27），隨即左腳上在甲身後，左手按在甲肋（或胯根）部向斜下方推切，右手合上甲方後坐之勢隨送，致使甲方倒地（圖28—圖30）。

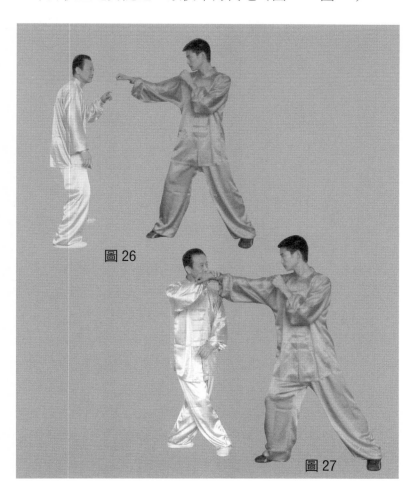

圖26

圖27

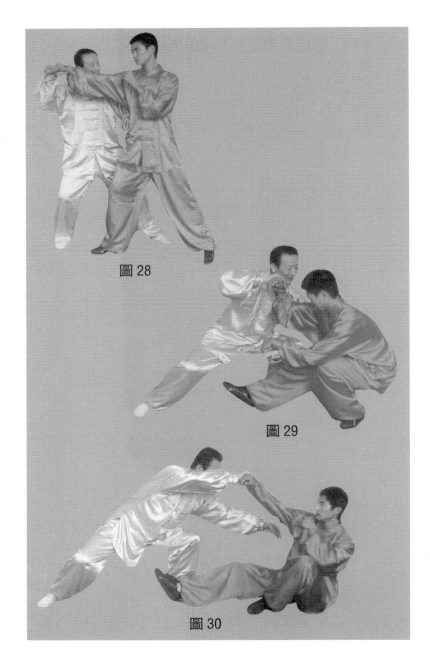

圖 28

圖 29

圖 30

三、白鶴亮翅攻防含義圖解

（一）白鶴亮翅攻防含義圖解一

甲左腳上步，出左拳擊打乙頭部；乙左手助力，右前臂上穿滾架撥開甲沖來的左拳臂（圖31、圖32）。甲趁乙

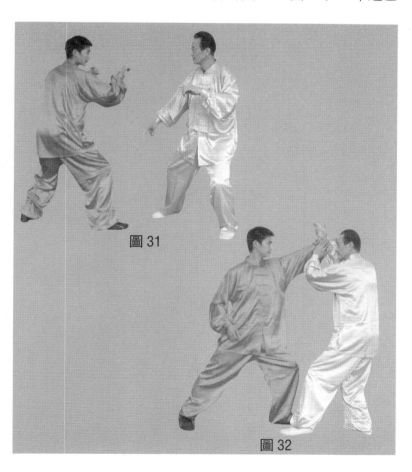

圖 31

圖 32

腹部暴露之機，右拳擊打乙腹肋部。乙左手下擴抓甲右手腕外分，使其偏離目標，同時右手抓握甲左腕，控其形，提左足彈其小腿或襠部、腹部、胸部亦可（圖33、圖34）。

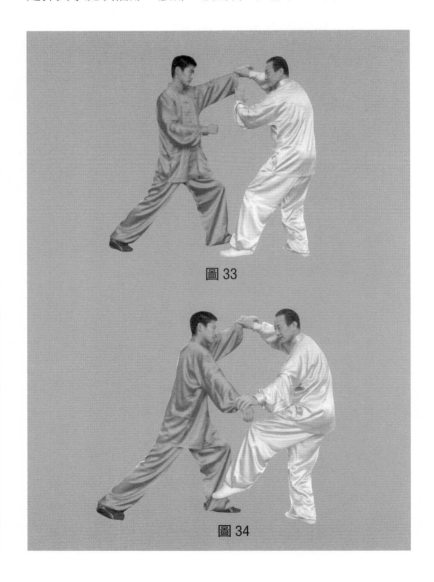

圖 33

圖 34

（二）白鶴亮翅攻防含義圖解二

甲上左步進逼，左順步沖拳直擊乙面門；乙右手臂上掤撥開甲的左拳消化其力，左手掌貼在右前臂上助力，同時重心後坐引化（圖35、圖36）。甲趁乙中部暴露之機以右拳擊乙腹部，乙左臂下擄抓其腕部轉腰分化，右手掌順甲左臂削砍其頸部（圖37）。

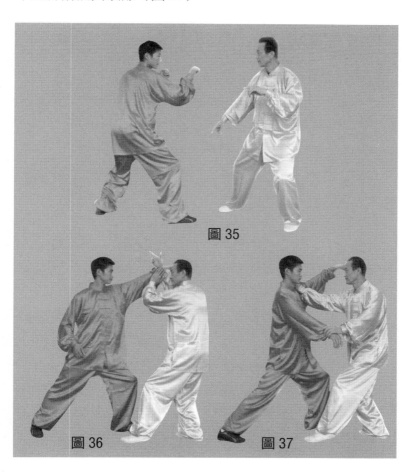

圖35

圖36　　　　圖37

四、摟膝拗步攻防含義圖解

（一）摟膝拗步攻防含義圖解一

甲左腳上步，同時左直拳擊乙胸口部；乙後坐轉腰，同時右臂左格擋化解進攻（圖 38）。甲繼出右拳向乙頭部直擊，乙右轉腰、左臂向右格擋順勢化解（圖 39）。甲趁

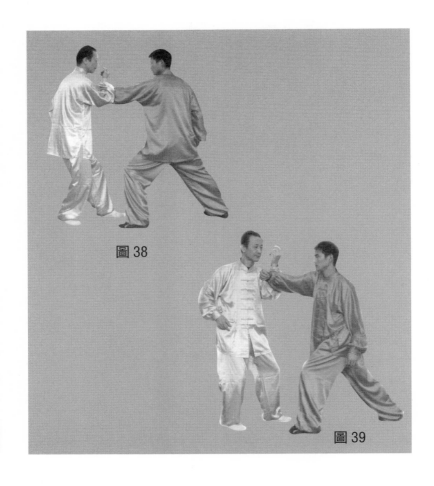

圖 38

圖 39

機起右彈腿點擊乙腿部，乙左腿回收避其鋒芒（圖40）。然後左手向下、向左後側勾摟甲左腿，消其力，乘機左腳上步奪位（圖41），同時右掌向前推按甲胸部，身體重心向前成弓步，迫使甲失去重心而後倒地（圖42—圖44）。

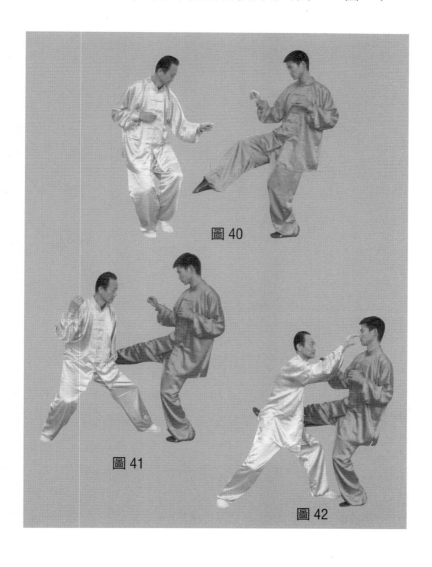

圖40

圖41

圖42

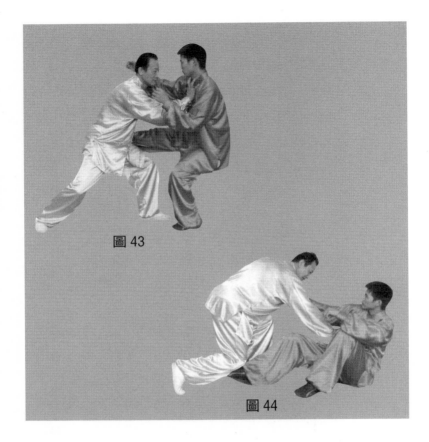

圖 43

圖 44

（二）摟膝拗步攻防含義圖解二

　　甲上步逼近，拗步沖右拳擊乙胸腹部；乙左手臂由外向內再向外勾摟乙前臂化解其攻勢，同時相機上左步出右手直插甲雙目（圖45、圖46）。甲身體後移避讓；乙身體重心前移，並借甲身體後坐之勢按壓其胸部，迫使甲失去重心而後倒地（圖47、圖48）。

　　右式與左式動作相同，左右相反。

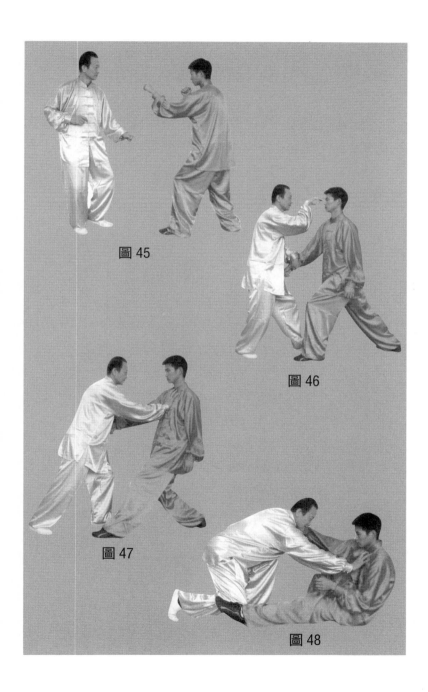

圖 45

圖 46

圖 47

圖 48

五、手揮琵琶攻防含義圖解

甲順步出右拳攻擊乙面門；乙轉腰側閃，右手外接擸腕抓握引進甲拳落空，左掌扶按甲肘部（圖49、圖50）。甲不得勢欲回抽手臂，乙相機上步將甲發放出去（圖51—圖53）。

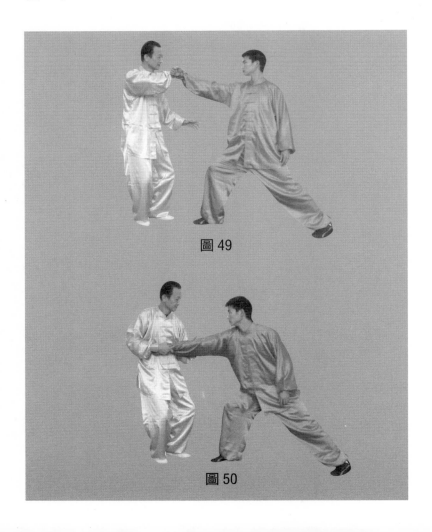

圖49

圖50

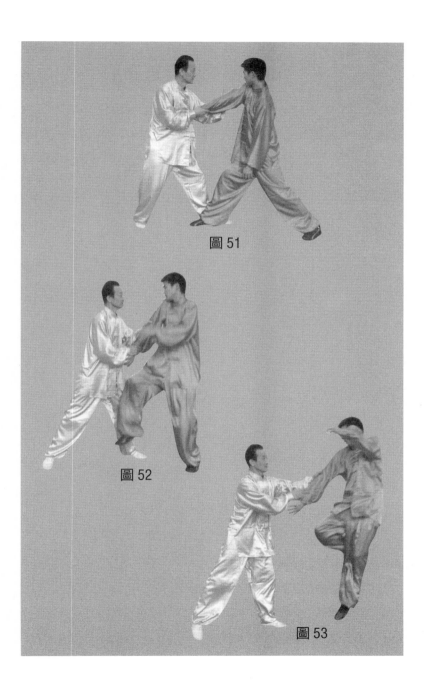

圖 51

圖 52

圖 53

六、倒捲肱攻防含義圖解

（一）倒捲肱攻防含義圖解一

甲上前進攻，右拳直沖乙面門（圖54）；乙右手外接攦抓甲腕外旋翻轉，使其手心朝上，同時拉臂引其重心前移（圖55、圖56）。乙乘機撤步轉腰，左手反推按折其腕，達到制服目的（圖57、圖58）。

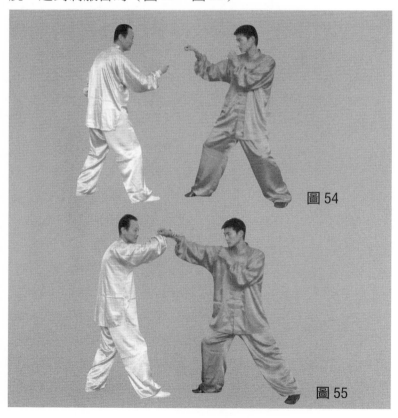

圖54

圖55

圖 56

圖 57

圖 58

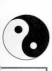

（二）倒捲肱攻防含義圖解二

甲上步進逼，順步右沖拳直擊乙面門；乙左手內接甲臂，順勢擄抓並帶其外旋擰，使其手心翻轉朝上（圖59、圖60）。然後乙撤步引甲身體重心前移，順勢轉腰，同時右手向前推按折其腕，達到制服目的（圖61、圖62）。

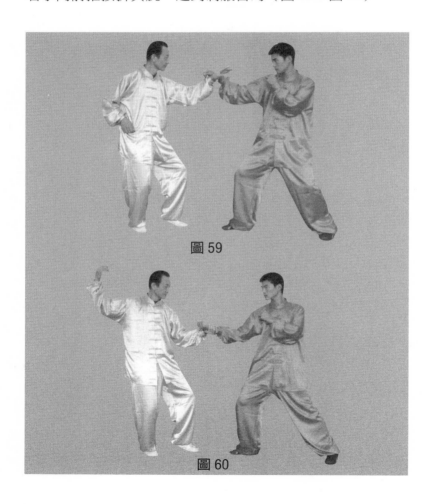

圖 59

圖 60

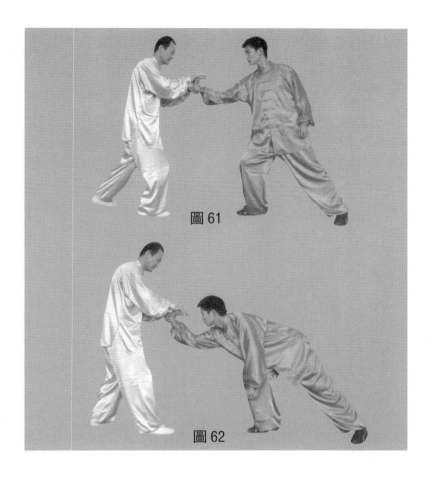

圖 61

圖 62

七、攬雀尾攻防含義圖解

（一）攬雀尾－掤攻防含義圖解

掤攻防含義圖解一

甲上左步右沖拳直擊乙頭部；乙左轉腰退左步緩衝攻

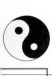
勢（圖63、圖64），隨即上右步管甲左腿，同時右臂向斜上穿滾掤架甲右上臂，重心前移使甲失去重心而倒地（圖65—圖67）。

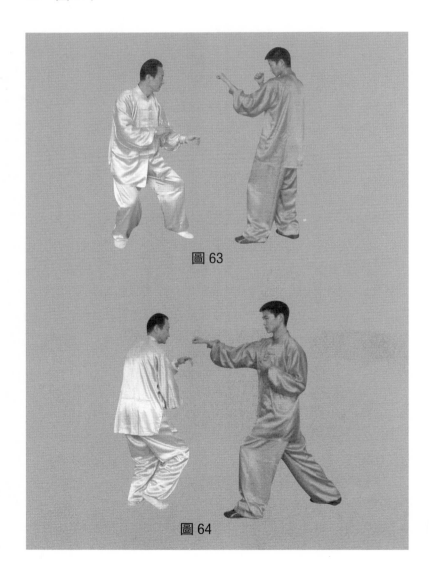

圖63

圖64

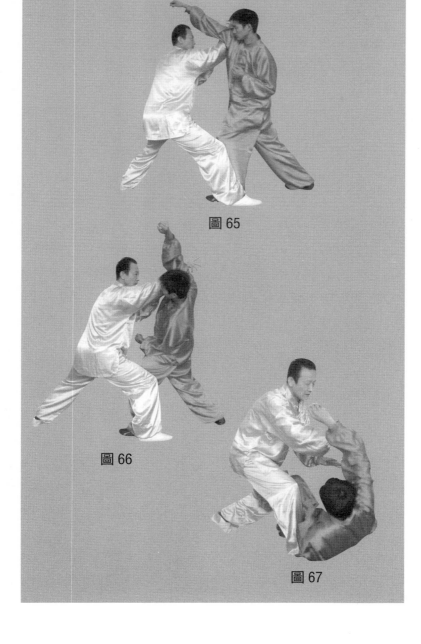

圖 65

圖 66

圖 67

掤攻防含義圖解二

甲順步左沖拳直擊乙頭部，乙適機下潛，上左步踏入甲中門佔據其位，同時左臂向斜上穿滾掤架甲左上臂（或肋部），將其發放出去（圖68—圖70）。

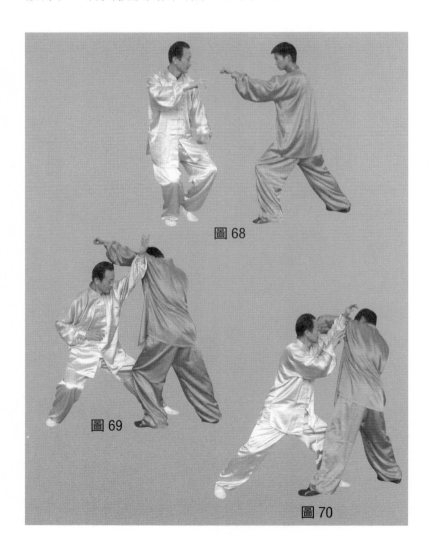

圖68

圖69

圖70

（二）攬雀尾－捋攻防含義圖解

捋攻防含義圖解一

甲順步逼近，右直拳攻擊乙頭部；乙左閃進，同時右手外接搋手握甲手腕順勢牽拉（圖 71、圖 72），引進同時左手按壓在甲右肘部，轉腰向斜下方捋甲右臂，使其倒地（圖73—圖 75）。

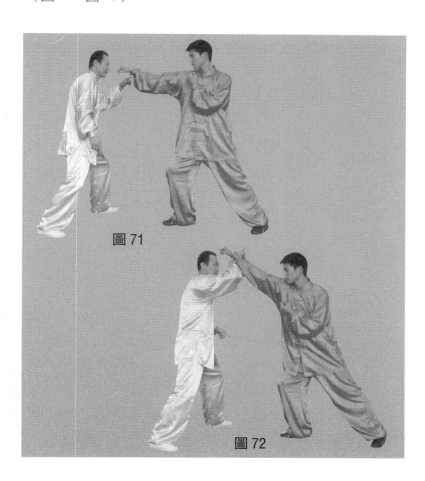

圖 71

圖 72

圖 73

圖 74

圖 75

捋攻防含義圖解二

甲上右步逼近，拗步左沖拳攻擊乙頭部；乙右閃進的同時，左手外接攦手，抓握甲手腕順勢撤步牽拉（圖76、圖77），引進的同時右手按壓在甲肘部，轉腰向斜下方捋甲左臂，使其倒地（圖78、圖79）。

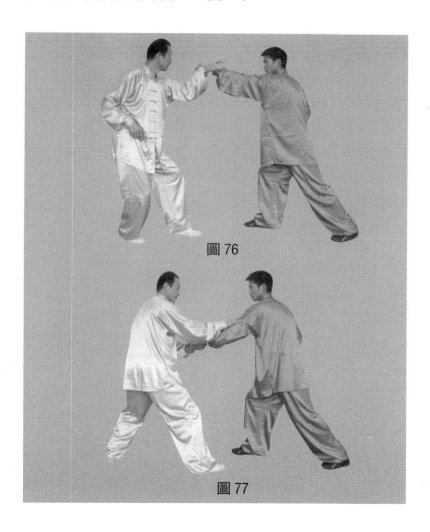

圖76

圖77

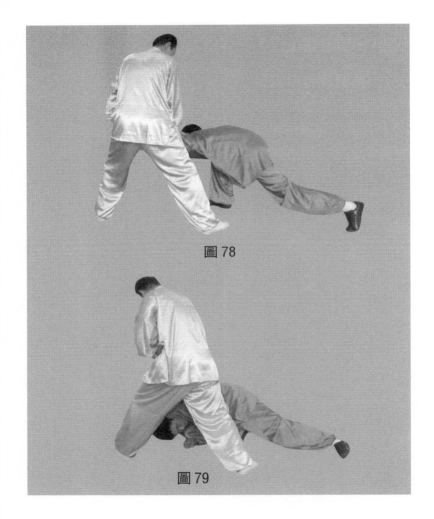

圖 78

圖 79

捋攻防含義圖解三

　　甲右順步沖拳進攻乙頭部；乙左閃進的同時，右手外接握甲腕順勢撤步牽拉（圖80、圖81），引進的同時左前臂放在甲上臂（或肘部），轉腰向斜下方捋壓，將其制住（圖82—圖84）。

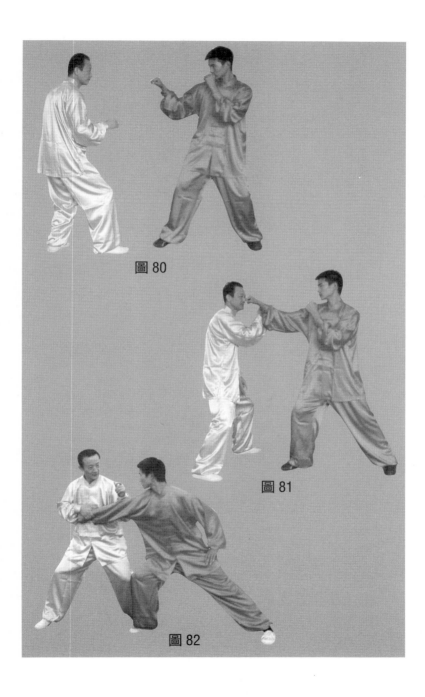

圖 80

圖 81

圖 82

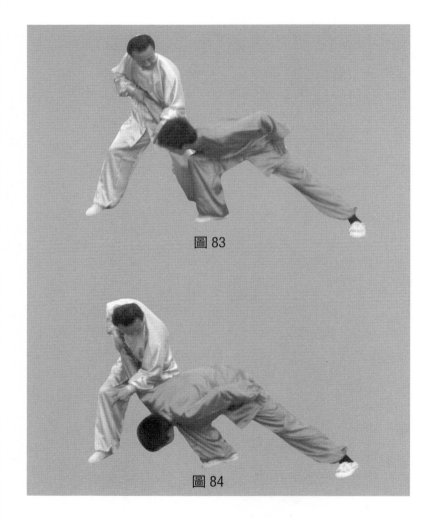

圖 83

圖 84

（三）攬雀尾－擠攻防含義圖解

擠攻防含義圖解一

甲右拳直擊乙頭部；乙閃身使甲拳打空，左手內接抓握甲手腕（圖85），趁甲欲回收右拳之機，帶推至其軟肋

部，同時進左腳落在甲身體右後側，右手掌貼按在左手腕部，左前臂擠貼在對方肋部（圖86、圖87），後腳蹬地，

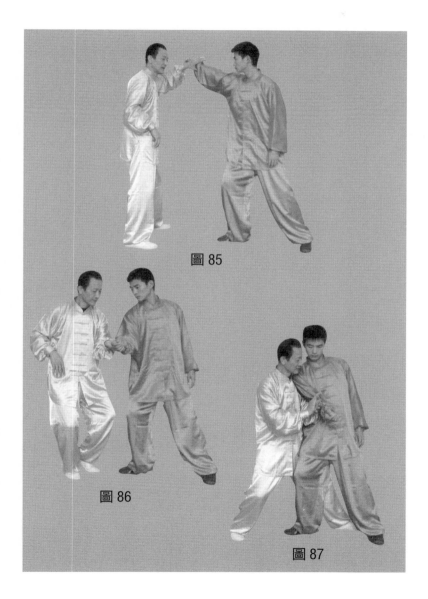

圖 85

圖 86

圖 87

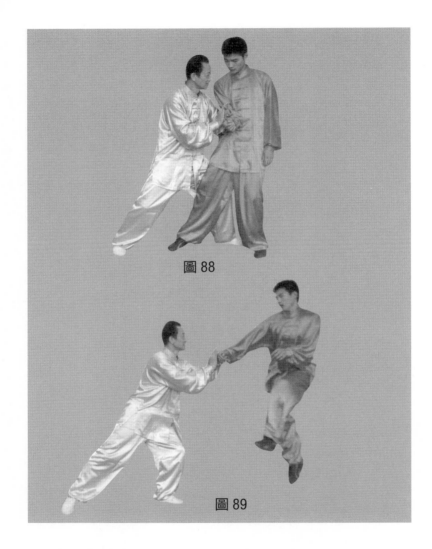

圖 88

圖 89

運用整體力將對方發放出去（圖 88、圖 89）。

擠攻防含義圖解二

甲右拳直擊乙頭部；乙閃身使甲拳打空，左手內接抓握甲手腕，趁甲欲回收右拳之機，順勢推帶其臂至其軟肋

部，同時進左腳落在甲身體右後側，右手掌貼按在左手腕部，左前臂擠貼在對方腹部（圖90），運用身體鬆沉之勢使甲後坐倒地（圖91、圖92）。

圖 90

圖 91

圖 92

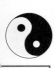
（四）攬雀尾－按攻防含義圖解

按攻防含義圖解一

當甲上步進身擠靠乙胸腹部時，乙撤半步隨勢引空甲的攻勢（圖93、圖94），雙手分別扶於甲右前臂腕部與肘部，下按改變甲力方向。當甲勢背力盡欲回收時，乙適時上半步奪位，按推甲身體重心部位發放出去（圖95—圖98）。

圖93

圖94

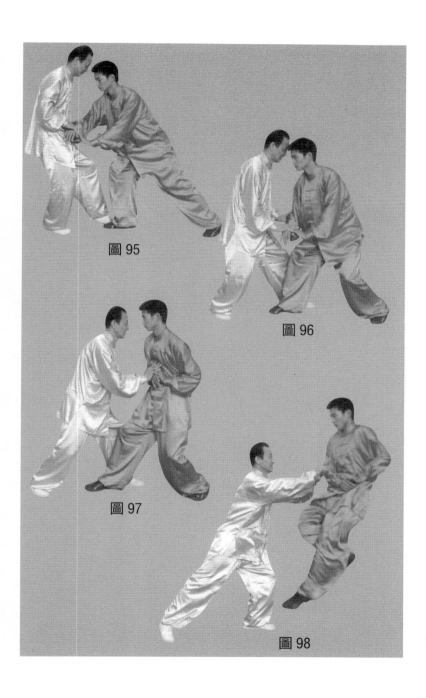

圖 95

圖 96

圖 97

圖 98

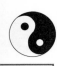

按攻防含義圖解二

甲上步進身擠靠乙胸腹部時，乙撤半步隨勢引空甲的攻勢（圖 99、圖 100），雙手分別扶於甲右前臂腕部與肘部向上（稱反按）改變甲力方向（圖 101、圖 102）。當甲勢背力盡欲回收時，乙上左步向下按其臂使甲身體後仰，失去重心仰翻倒地（圖 103、圖 104）。

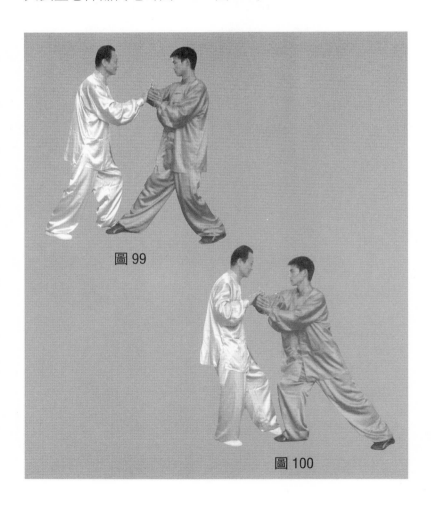

圖 99

圖 100

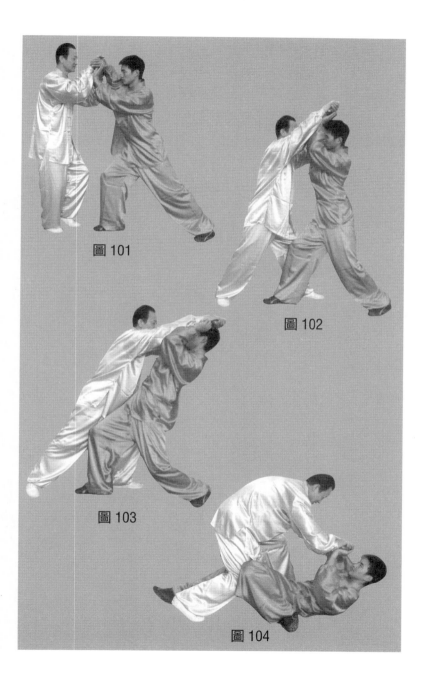

圖 101

圖 102

圖 103

圖 104

按攻防含義圖解三

甲上步進身擠靠乙胸腹部時，乙撤半步隨勢引空甲的攻勢，雙手分別扶於甲右前臂腕部與肘部，向下按改變甲力方向；同時左轉腰，運用整體鬆沉力使甲失去重心右旋轉翻滾倒地（圖105—圖107）。

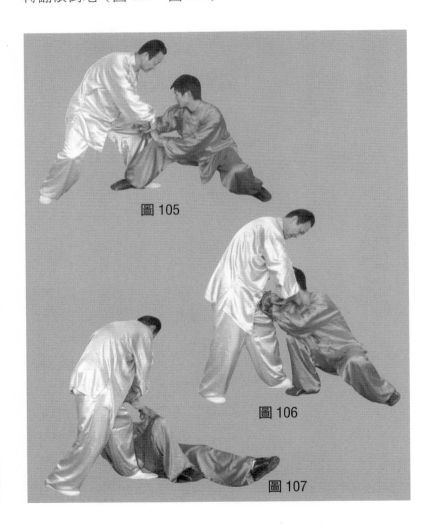

圖 105

圖 106

圖 107

按攻防含義圖解四

甲上步進身擠靠乙中部時，乙撤半步隨勢引空甲的攻勢，雙手分別扶於甲右前臂腕部與肘部，向下按改變甲力方向；同時右轉腰，運用整體鬆沉力使甲失去重心左旋轉翻滾倒地（圖108—圖110）。

右攬雀尾攻防含義與左攬雀尾動作相同、左右相反。

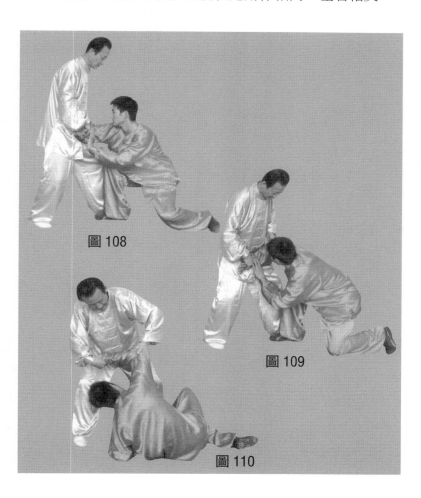

圖108

圖109

圖110

八、單鞭攻防含義圖解

（一）單鞭攻防含義圖解一

甲上步進逼，右沖拳擊打乙面部；乙左側閃進，右手外接甲手腕部後引使其打空（圖111、圖112）。甲勢背回

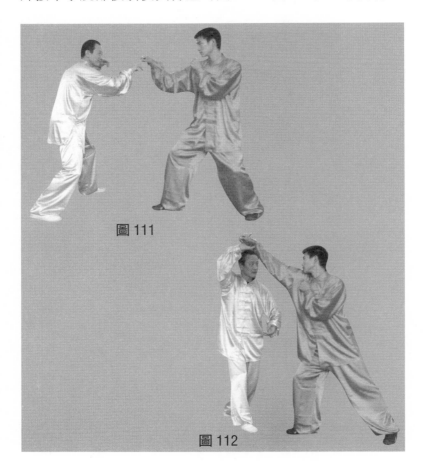

圖111

圖112

抽手臂，乙借機左腳上步，落在甲身體後側封管阻擋絆其腿；同時左手經甲腋下上穿滾推，弓腿前送，左臂隨勢下切壓，將其放倒（圖113—圖115）。

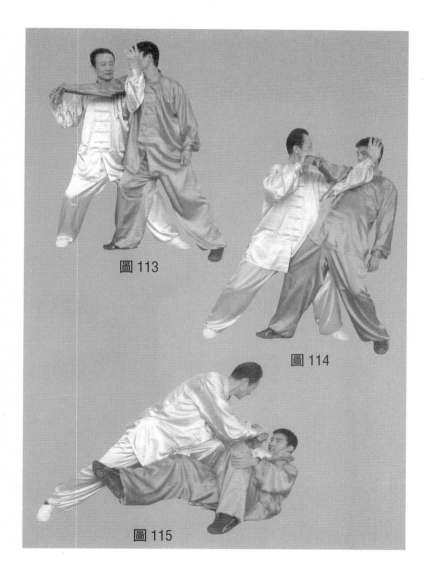

圖 113

圖 114

圖 115

（二）單鞭攻防含義圖解二

甲上步進逼，左順步沖拳直擊乙頭部；乙適機左閃進，右手內接甲手臂順勢抓握向外側旋擰（圖116、圖117），

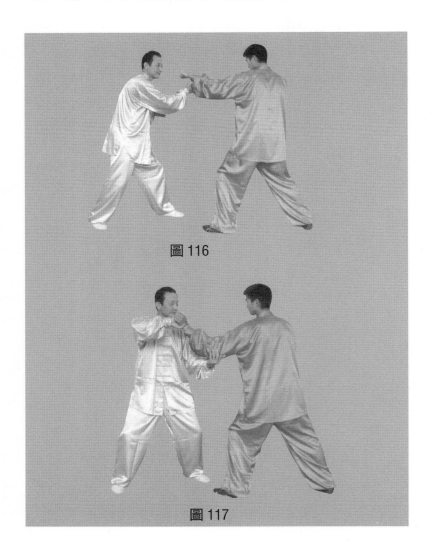

圖 116

圖 117

左手下接其肘向內旋翻助力，致使甲身體仰翻失去重心被管
制（圖118、圖119）。

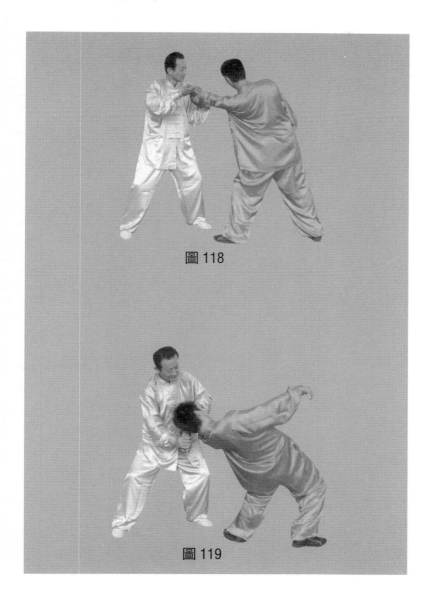

圖 118

圖 119

（三）單鞭攻防含義圖解三

甲上步進逼，右順步沖拳直擊乙頭部；乙適機右閃進，左手內接甲手臂順勢擄抓（圖120、圖121），同時左腳上步，右手經甲右肘下上穿外旋回裏下壓，左手順勢推彎其手臂擒拿，使甲左拳出不來而受制（圖122—圖124）。

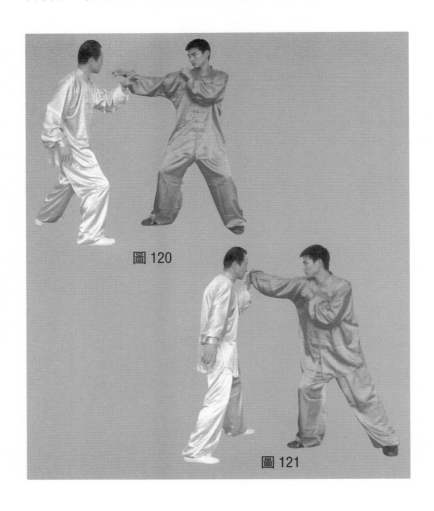

圖 120

圖 121

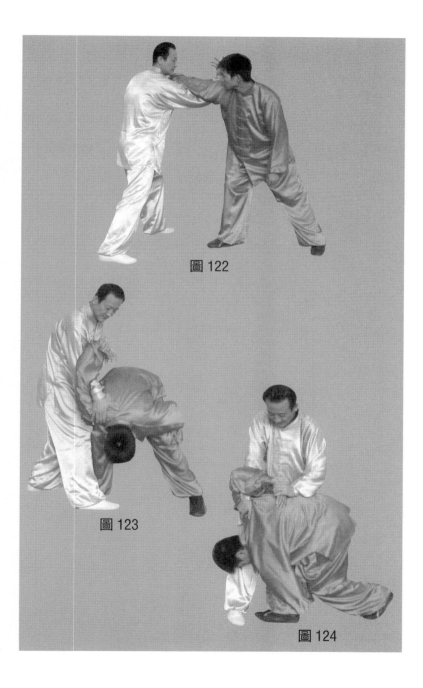

圖 122

圖 123

圖 124

（四）單鞭攻防含義圖解四

　　甲上右步右沖拳攻擊乙頭部；乙左閃進，右手外接甲前臂攦其腕部（圖125－圖128），順勢牽引使其打空，隨

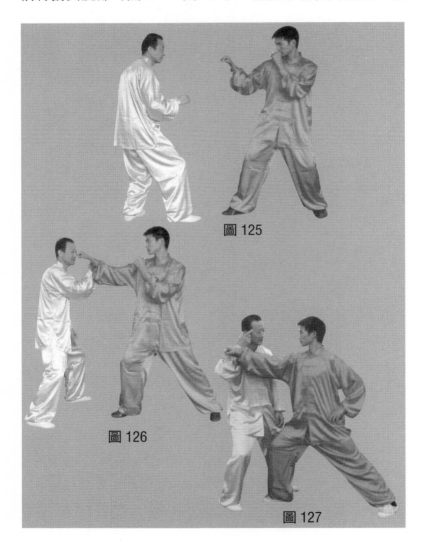

圖 125

圖 126

圖 127

即左掌順甲臂削（推按）甲頸喉部，右手拿腕隨勢協調配合上舉，使甲仰翻受制（圖129、圖130）。

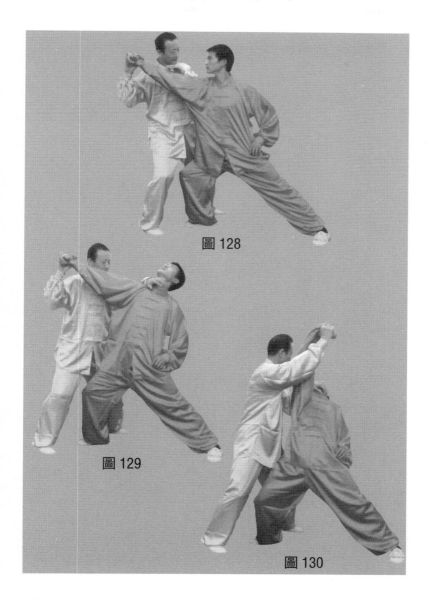

圖 128

圖 129

圖 130

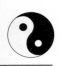

九、雲手攻防含義圖解

（一）雲手攻防含義圖解一

　　甲上步進逼，右沖拳擊打乙面部；乙左前臂由內向外撥甲右臂（圖131、圖132），左手內旋順勢抓握甲手腕，

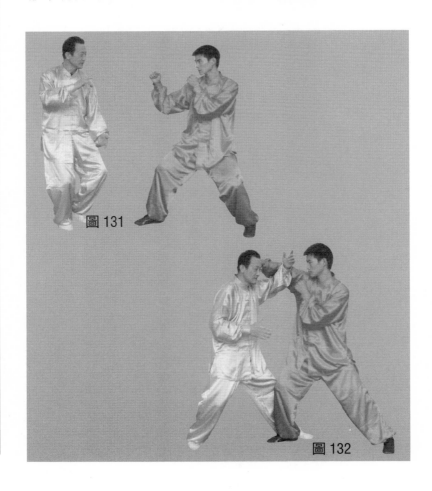

圖131

圖132

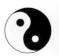

同時左腳管絆其前腳。甲右手臂被控，相機出左拳進攻乙腹部；乙含胸收腹轉腰同時右手左推順勢抓甲左腕，並向左後下方推送牽拉其雙臂致其絆倒（圖133、圖134）。

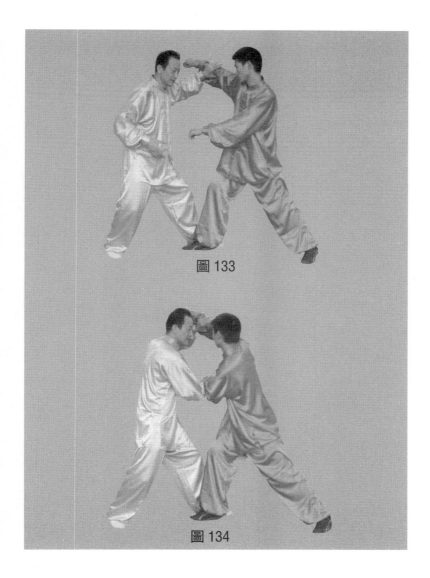

圖133

圖134

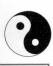

（二）雲手攻防含義圖解二

甲上步進逼，順步右沖拳直擊乙頭部；乙適機左臂內接順勢抓握控甲臂。甲繼續沖左拳直擊乙頭部；乙右手內接外雲甲左臂順勢擄抓引進（圖135、圖136），左手帶甲

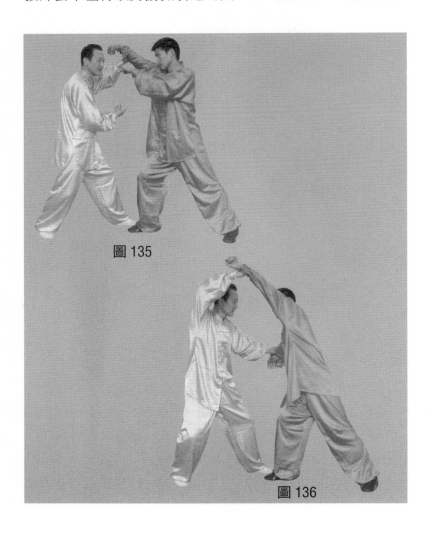

圖 135

圖 136

右臂至甲左腋下，同時轉身使其右臂壓於左腋下抽不出
（圖 137、圖 138），然後雙手向前下方牽拉甲左臂，同時
彎腰撅臀將甲背摔過去（圖 139、圖 140）。

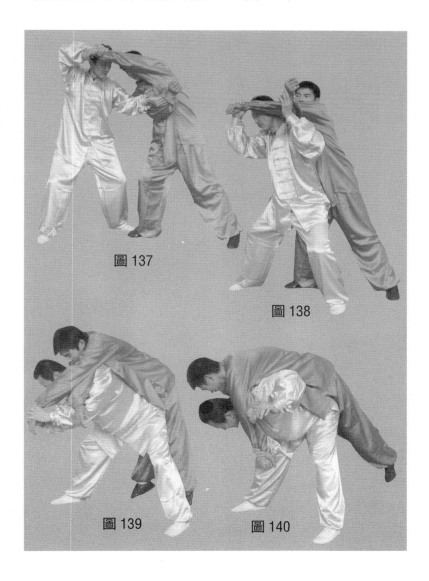

圖 137

圖 138

圖 139

圖 140

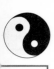

（三）雲手攻防含義圖解三

甲上前進逼，順步右沖拳直擊乙頭部；乙繞步左側閃進使其打空，右手外接其手臂順勢擄腕引其重心前移（圖141、圖142），左腳隨轉腰上步落於甲身體後側，同時左

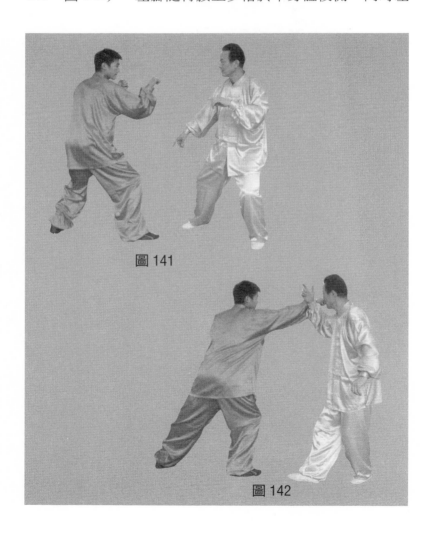

圖 141

圖 142

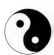

手推按甲臀部，左右手與身體鬆沉協調配合，使甲前撲倒地（圖143、圖144）。

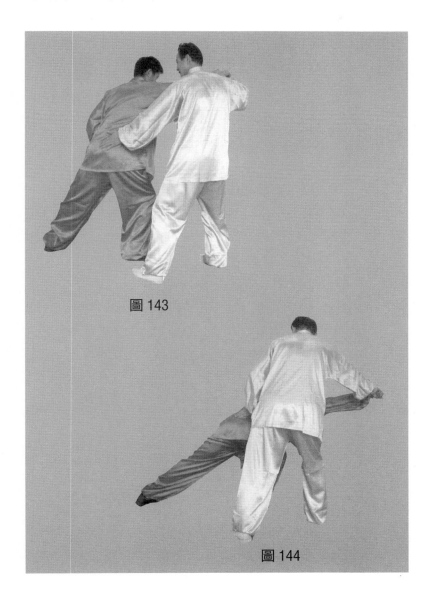

圖 143

圖 144

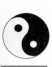

（四）雲手攻防含義圖解四

甲上步右沖拳進攻乙頭部；乙右轉回讓，同時右手外接擄腕（圖145、圖146）。然後上步，右腳落於甲腿後部擋絆，左手扶按在甲後腰部，右手同時直奔甲面部推按，使其仰翻受制（圖147、圖148）。

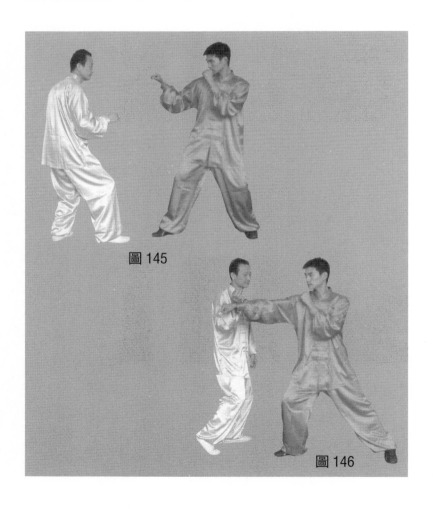

圖145

圖146

圖147

圖148

十、高探馬攻防含義圖解

（一）高探馬攻防含義圖解一

乙順步左沖拳攻擊甲頭（胸）部，甲右手內接其腕順勢外擰（圖149、圖150）。乙隨被擰之勢向前進半步，同時出右掌向甲雙眼、面部推按（圖151、圖152）。

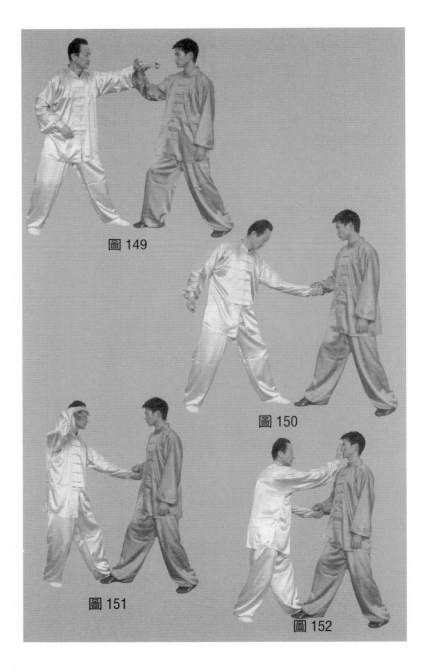

圖 149

圖 150

圖 151

圖 152

（二）高探馬攻防含義圖解二

　　甲上前進逼，順步右沖拳直擊乙頭部。乙左手內接甲手臂，順勢抓握其腕部向外旋擰回帶至左腰間（圖153、圖154），引甲重心前移，並適機出右手向前推（擊）其面部（圖155、圖156）。

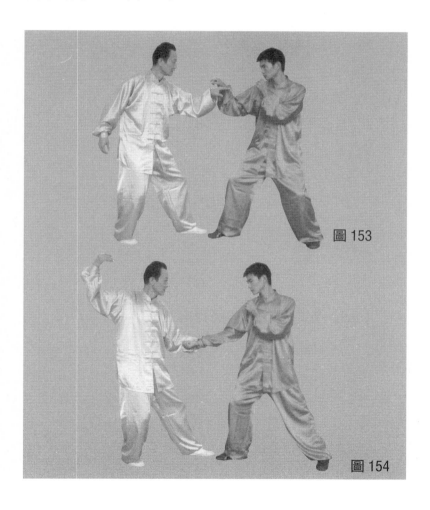

圖153

圖154

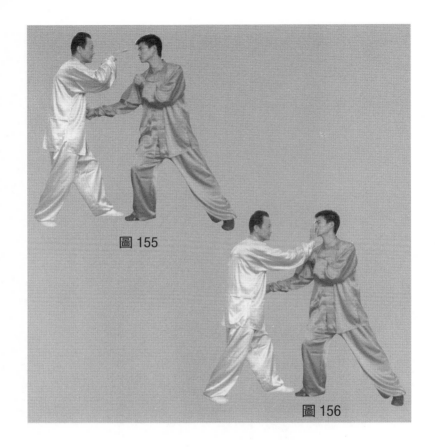

圖 155

圖 156

（三）高探馬攻防含義圖解三

甲上前進逼，右順步沖拳直擊乙頭部。乙左手內接其手臂順勢抓握並向外側旋擰帶至左腰間，引其重心前移（圖 157）。甲出左拳向乙頭部擊來；乙適機出右手側撥反推其左拳（或前臂）（圖 158、圖 159），同時重心前移，左手隨送、右手推按其身體向後歪仰，致使甲失去重心而倒地（圖 160）。

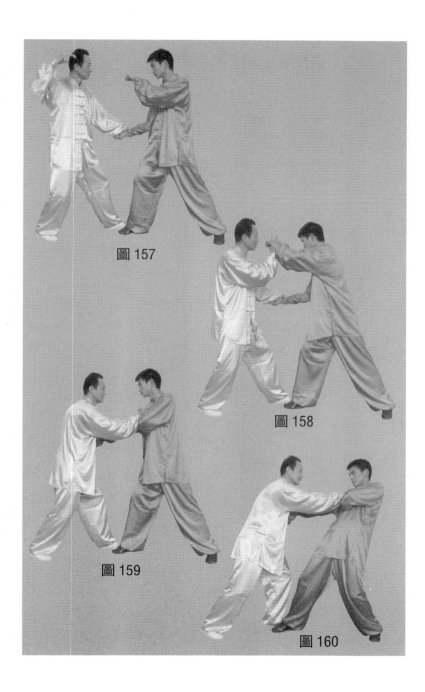

圖 157

圖 158

圖 159

圖 160

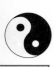

（四）高探馬攻防含義圖解四

甲右順步沖拳進攻乙頭部；乙左繞步閃身，左手裏接順勢外撐回帶（圖161），同時向甲右腿後側上步管絆，右手隨轉腰、轉身之勢推按甲胸部（或頭面部、喉部），可打、可摔、可拿（圖162、圖163）。

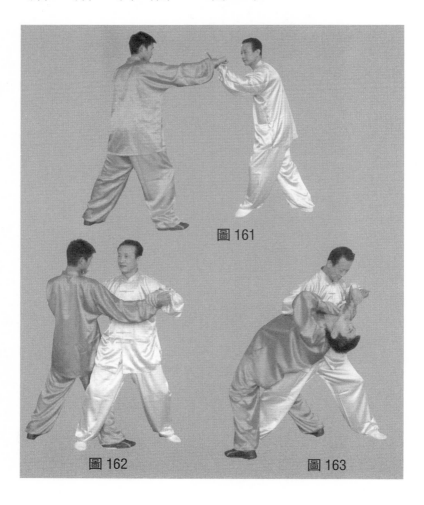

圖161

圖162　　　　　　圖163

十一、右蹬腳攻防含義圖解

甲右直拳擊打乙頭部；乙十字手上架使其打空（圖
164、圖165），趁甲中部暴露出來，相機提右膝頂擊（圖

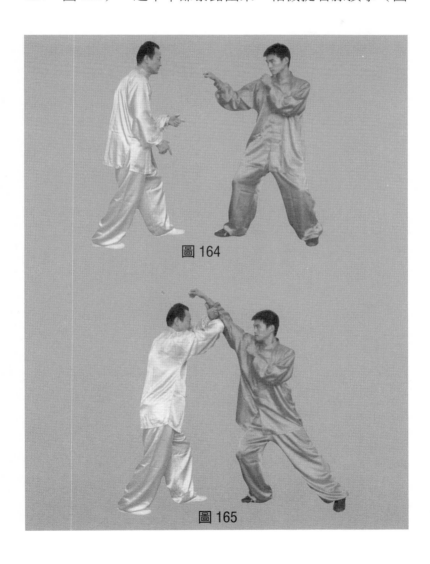

圖164

圖165

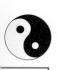

166、圖 167），甲含胸收腹回縮，乙順勢轉腰蹬右腳，同時右掌劈擊（圖 168）。

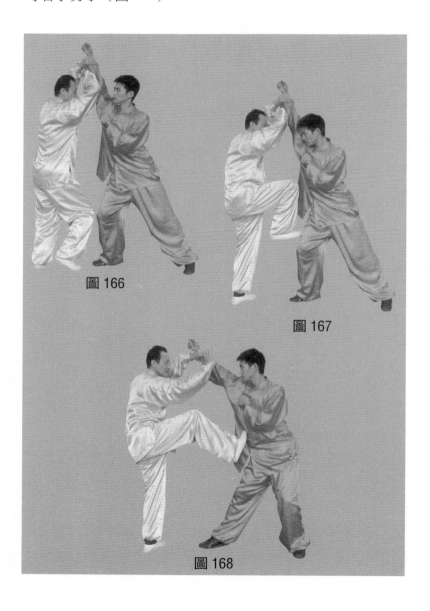

圖 166

圖 167

圖 168

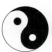

十二、雙峰貫耳攻防含義圖解

　　甲右拳攻擊乙頭部；乙雙手向外接架來拳。甲乘機出左拳擊打乙腹部；乙右臂順勢撥擋甲左拳（圖169、圖170）。甲重心後移；乙隨機上步跟進，雙手砍擊甲頸部（圖171、圖172）。甲隨勢雙手端舉乙雙臂肘部，使其砍

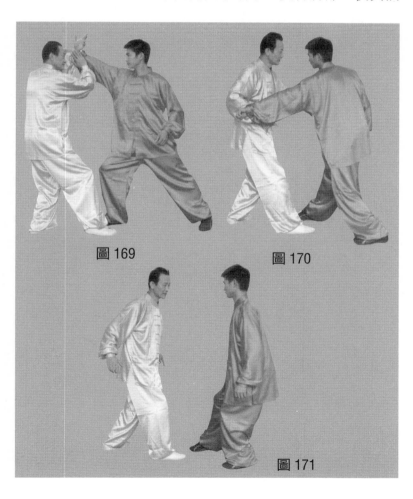

圖169　　　　　　　　圖170

圖171

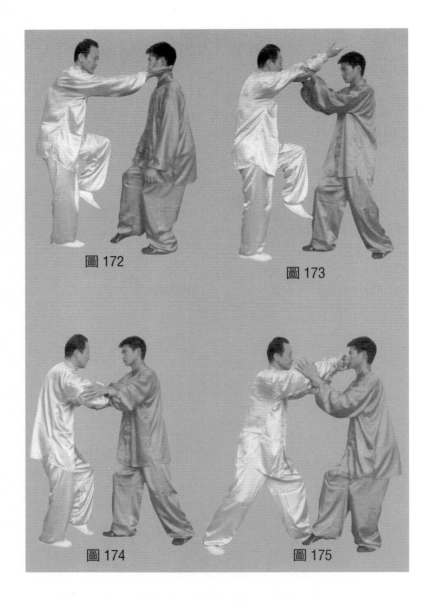

圖172

圖173

圖174

圖175

空；乙雙臂順甲抬舉之勢內旋肘外撐（圖173、圖174），
雙拳峰貫擊甲頭側部（圖175）。

十三、左蹬腳攻防含義圖解

攻防含義圖解與右蹬腳動作相同、左右相反。

十四、下勢獨立攻防含義圖解

（一）左下勢攻防含義圖解一

甲進逼，左拳直擊乙頭部；乙右側閃身，右手內接甲手臂引拉，使其打空（圖176、圖177）。適機出左腿仆步

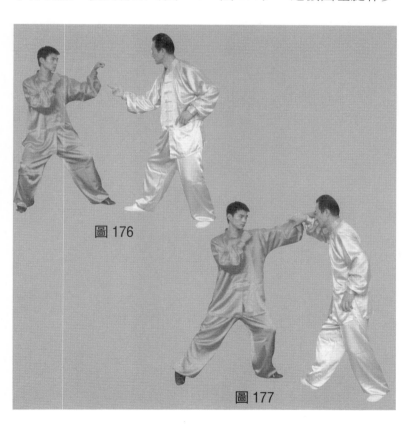

圖 176

圖 177

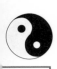

插於甲襠下，同時左手臂向下前穿，挑其襠部，左右手協
調配合將其翻倒（圖178、圖179）。

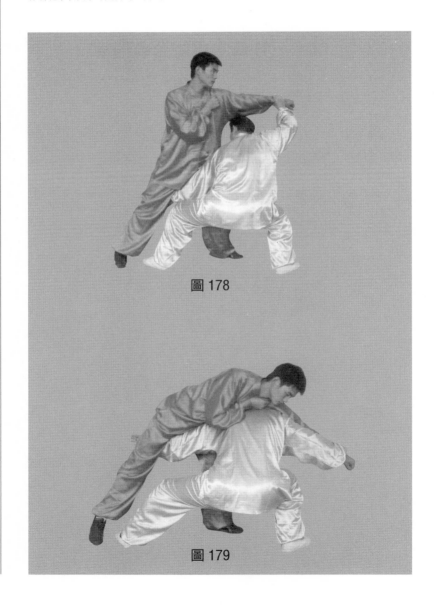

圖178

圖179

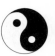

（二）左下勢攻防含義圖解二

甲上步進逼，出右拳擊打乙頭部；乙左閃右轉身，右手外接甲手腕（圖180、圖181），同時出左腿插於甲襠下

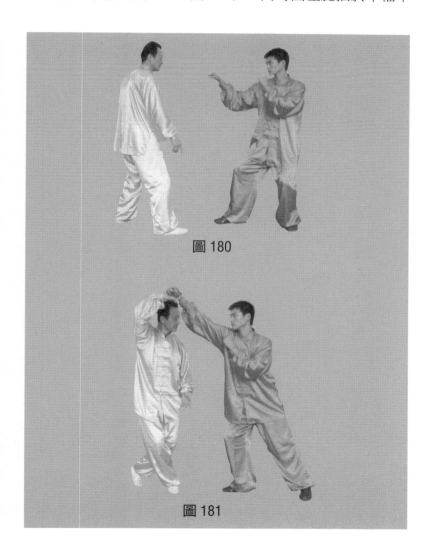

圖 180

圖 181

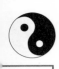

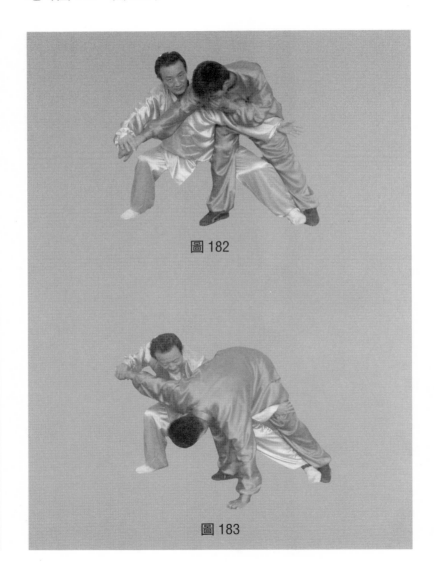

管絆其左腳，左臂經甲腹部穿過攔絆其中部，上動不停借勢轉腰、肩靠其右臂膀，右手隨轉身繼續牽拉，使甲方倒地（圖182、圖183）。

圖 182

圖 183

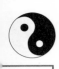

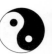

（三）左獨立攻防含義圖解

甲上步進逼，右手擊打乙頭部；乙左手上穿內接甲右臂（圖184、圖185），順勢下落抓甲腕向左下方採引，動

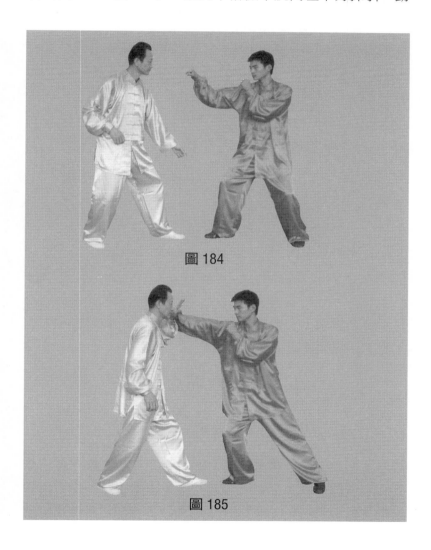

圖 184

圖 185

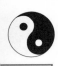

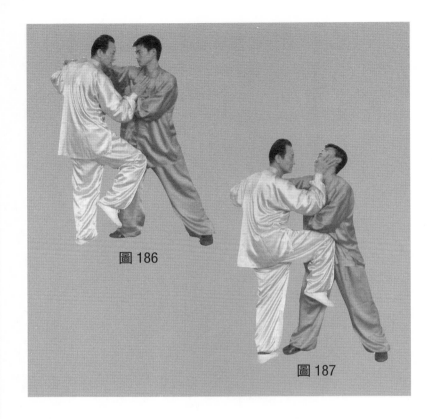

圖 186

圖 187

作不停，轉腰上右腿提膝頂其腹（襠）部，同時右手上托甲腮部或鎖喉（圖 186、圖 187）。

十五、穿梭攻防含義圖解

（一）穿梭攻防含義圖解一

甲上步進身，順步右沖拳擊乙頭部；乙適機左腳上步管絆甲右腿，防其後撤，同時左手臂由內上穿外旋滾撥其來拳（圖 188、圖 189），出右掌推按其腹部，身體重心前

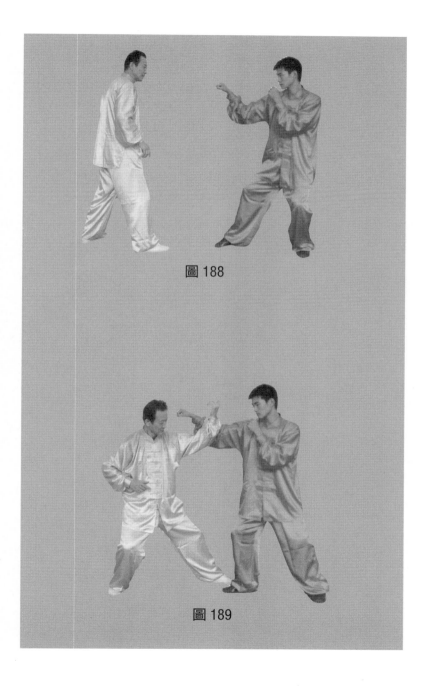

圖 188

圖 189

移，上下協調配合，使甲後坐倒地（圖190—圖192）。

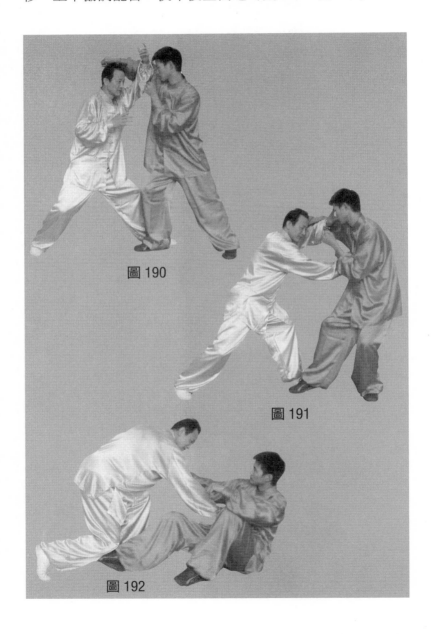

圖190

圖191

圖192

（二）穿梭攻防含義圖解二

甲順步沖拳直擊乙頭部；乙縮身下潛，左臂由甲左上臂外側上穿旋轉滾撥甲的左臂（圖 193、圖 194），左腳上

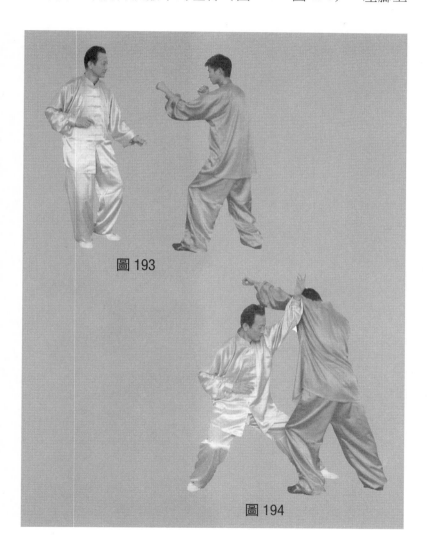

圖 193

圖 194

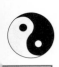

步的同時右手推甲肋部，以整體力將甲發放出去（圖195、圖196）。

　　右穿梭與左穿梭動作相同，左右相反，不再重述。

圖 195

圖 196

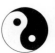

十六、海底針攻防含義圖解

（一）海底針攻防含義圖解一

乙出右拳攻擊甲頭部；甲閃身外接抓乙右手腕。乙左手下掛右手上抽（圖 197、圖 198），脫開甲手抓握的瞬

圖 197

圖 198

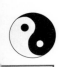

間，乙右手下插擊甲腹或胸部，致甲倒地（圖 199—圖 201）。

圖 199

圖 200

圖 201

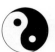
（二）海底針攻防含義圖解二

甲上步進逼乙身，出右拳擊打乙頭部；乙右手外接順勢轉腰前引下按甲手臂（圖202—圖204）。甲身體前傾遂回抽手臂，乙借機隨其勢上步，重心前移，右手向甲後下方引拉甲右臂，迫使甲身體後坐而倒地（圖205、圖206）。

圖 202

圖 203

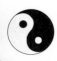

圖 204

圖 205

圖 206

十七、閃通臂攻防含義圖解

　　甲上步進逼，出右拳擊打乙頭；乙側閃繞步外接抓攦甲右腕，引領使其打空（圖 207、圖 208），甲勢背欲回收時，乙適機上步推甲肋部，全身合力將其發放出去（圖 209—圖 211）。

圖 207

圖 208

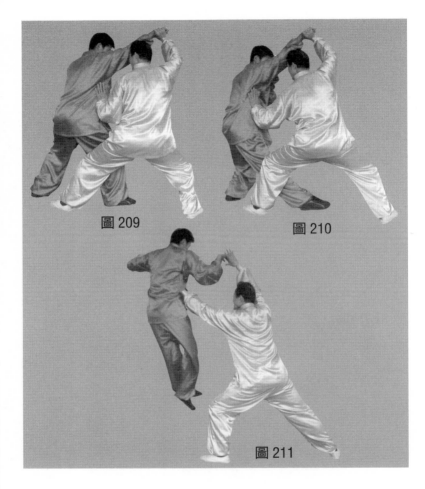

圖 209　　　　　圖 210

圖 211

十八、轉身搬攔捶攻防含義圖解

（一）轉身搬攔捶攻防含義圖解一

甲上步進逼，右拳擊打乙頭；乙左側閃進，右手外接

抓攦甲右腕外旋，同時左手掌托甲肘部順勢轉身。然後反
關節扛甲右臂於肩上，上體前屈撅臀雙手抓其腕部下拉，
將甲制住（圖212—圖214）。

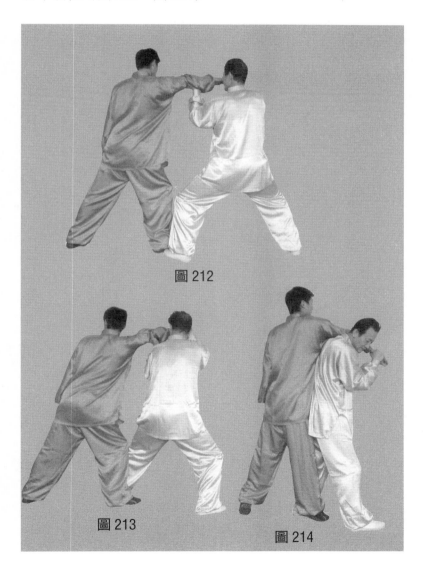

圖212

圖213

圖214

（二）轉身搬攔捶攻防含義圖解二

　　甲背後進攻乙，右拳擊乙後心或頭；乙轉身搬開甲拳（圖215、圖216）。為防止甲順勢肘擊，乙左腳上步，左掌攔推甲肘部，右拳出擊甲胸腹部（圖217、圖218）。

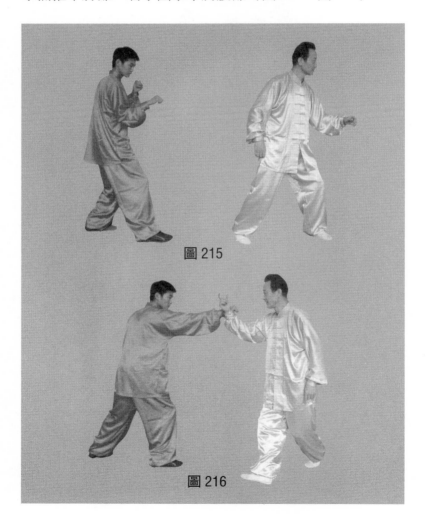

圖215

圖216

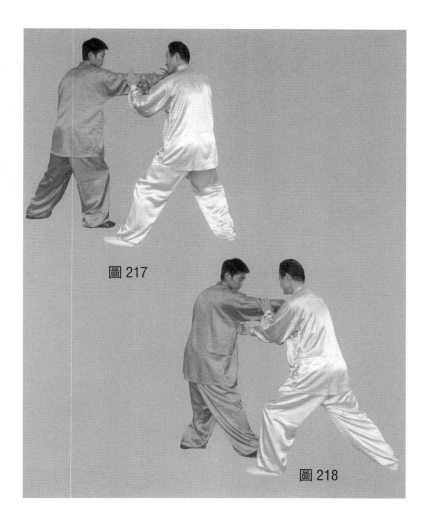

圖 217

圖 218

（三）搬攔捶攻防含義圖解三

雙方對陣，甲突然上步，以右拳進攻乙頭部；乙速起前手由外向裏攔撥甲上臂或肘部（圖 219、圖 220），出後手拳直擊甲肋部（圖 221）。

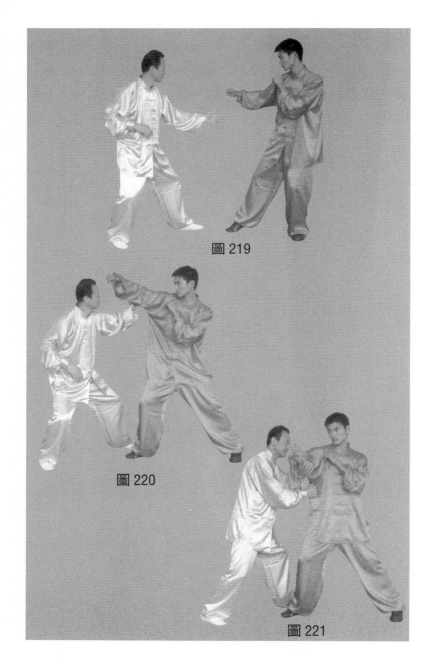

圖 219

圖 220

圖 221

十九、如封似閉攻防含義圖解

　　乙上左步，右拳擊甲頭（圖222），甲繞步側閃，右手外接抓乙右手腕；乙左掌由下脫袖破解甲右手控制（圖223）。甲以左拳擊乙頭部；乙隨攻勢後移重心，雙手在甲

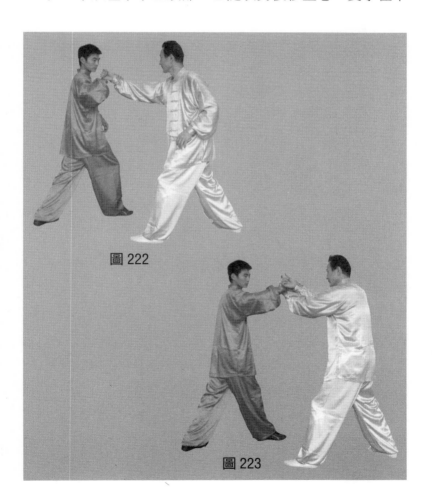

圖222

圖223

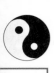

雙臂內側向耳外側掛消（圖224、圖225），當甲勢背欲回抽時，乙雙手腕外翻下壓控其雙臂，按至甲腹部下推，直至甲後倒地（圖226─圖229）。

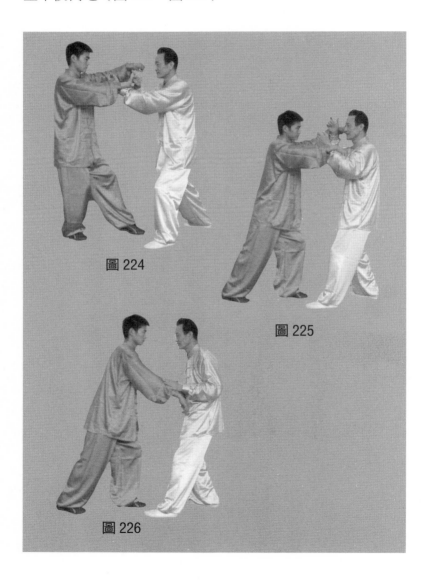

圖224

圖225

圖226

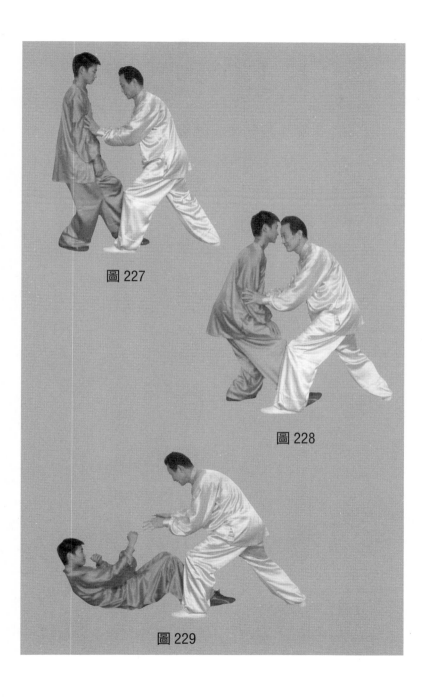

圖 227

圖 228

圖 229

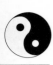

二十、十字手攻防含義圖解

（一）十字手攻防含義圖解一

左手在內十字手：甲上步進逼，右拳擊乙頭；乙十字手上接來拳（圖230—圖232），左手內旋抓其腕，並向後

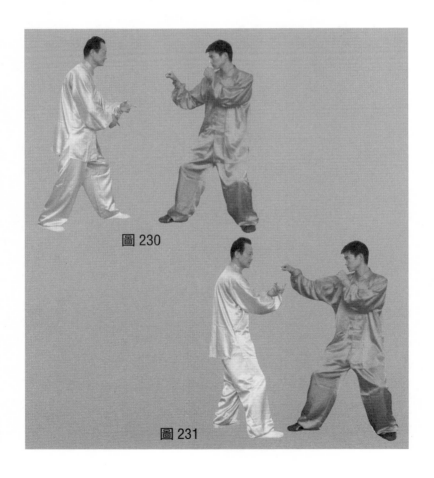

圖230

圖231

捲折甲右臂，右手輔助仰抓甲肘彎，使甲後仰身體被制服（圖233、圖234）。

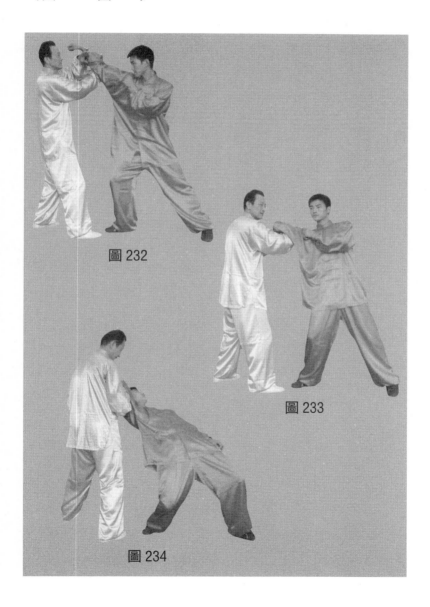

圖232

圖233

圖234

（二）十字手攻防含義圖解二

右手在內十字手：甲上步進逼，右拳擊乙頭；乙十字手上接其前臂，雙手掌如抱球順時針旋轉甲手臂成反關節（圖235—圖237），左腿跪壓在甲小腿後側，將其制服（圖238）。

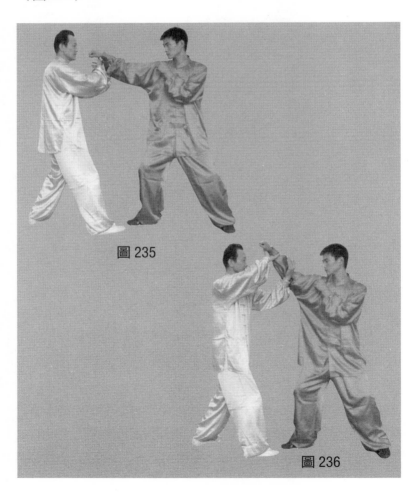

圖235

圖236

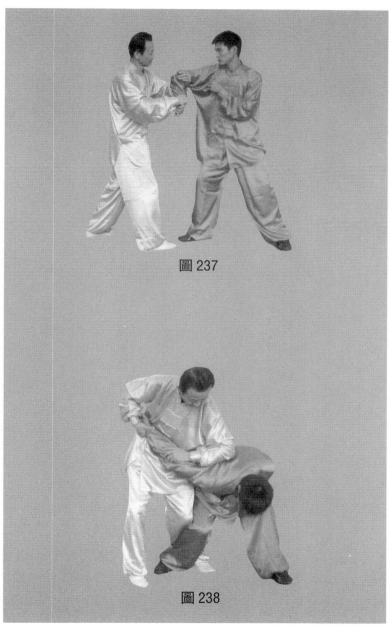

圖 237

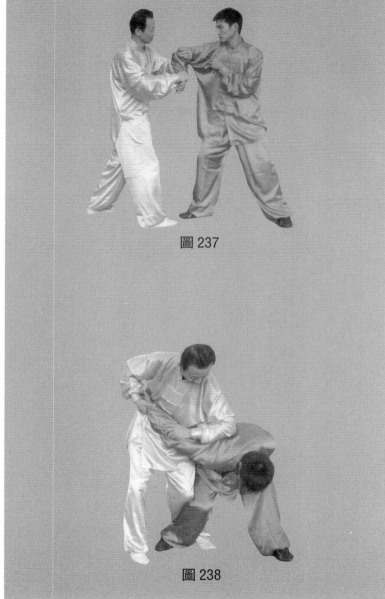

圖 238

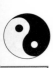

（三）十字手攻防含義圖解三

右手在內十字手：甲上右順步沖拳直擊乙頭部；乙十字手上接其手臂，同時右轉腰上左腳落於甲體後側，右手順勢抓握甲手腕部（圖239、圖240），左手經甲右腋下隨左轉腰向外旋攬，後腿管絆致甲體後仰翻（圖241）。

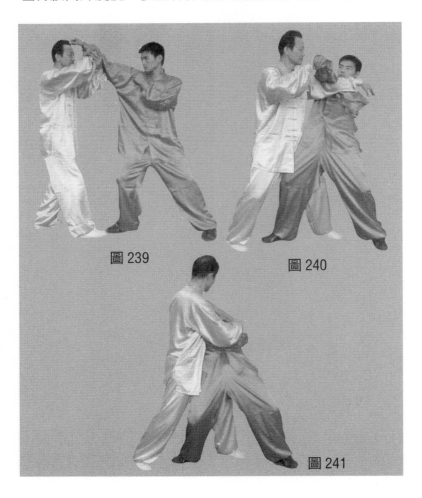

圖239

圖240

圖241

（四）十字手攻防含義圖解四

甲上步進逼，右拳擊打乙頭；乙十字手上接（圖242、圖243），左手抓擄甲右腕控其右臂。甲再出左拳擊

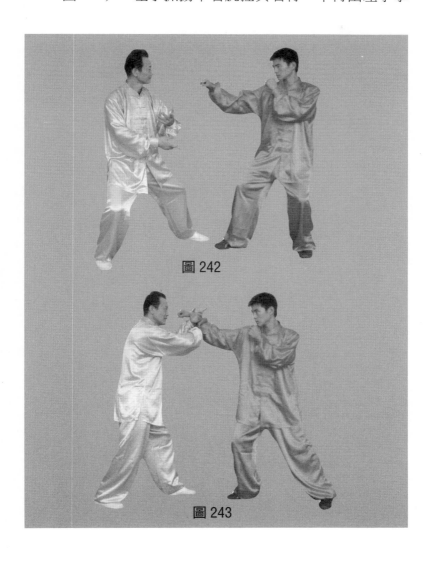

圖 242

圖 243

乙頭部；乙分出右手由內順勢抓攦甲左腕（圖244、圖245），雙手握其腕向外旋擰。甲雙臂被拿身體重心欲後

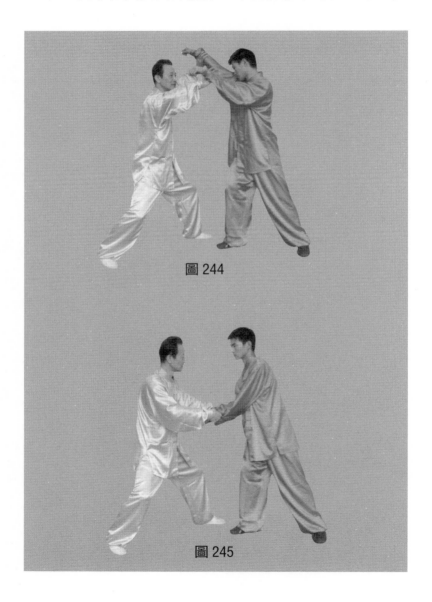

圖 244

圖 245

移；乙借機上步進身奪位，後足蹬地，運用全身合力將甲發放出去（圖246、圖247）。

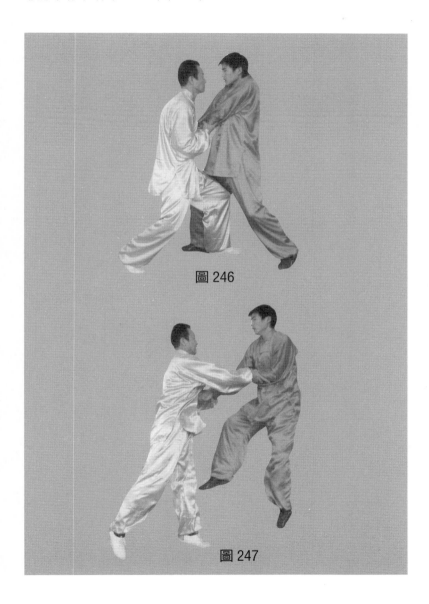

圖246

圖247

（五）十字手攻防含義圖解五

甲右順步沖拳攻擊；乙先出右手虛接甲前臂（圖248），左手隨之抓甲拳背或腕部（圖249），右手由甲臂

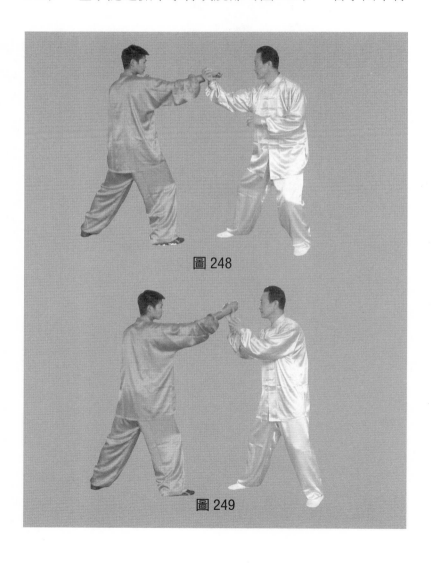

圖 248

圖 249

下翻轉抓握甲拳內側，身體重心後移，左轉腰的同時雙手外
掰拿向後下牽引，將甲擰翻仰倒在地（圖250、圖251）。

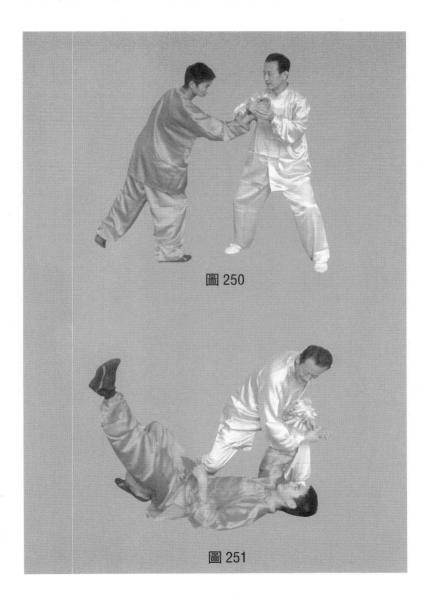

圖 250

圖 251

（六）十字手攻防含義圖解六

　　甲方右鞭腿向乙踢擊；乙方十字手接腿（圖252、圖253），上右步轉腰成反弓步，擰腰轉體將甲方摔倒（圖254、圖255）。

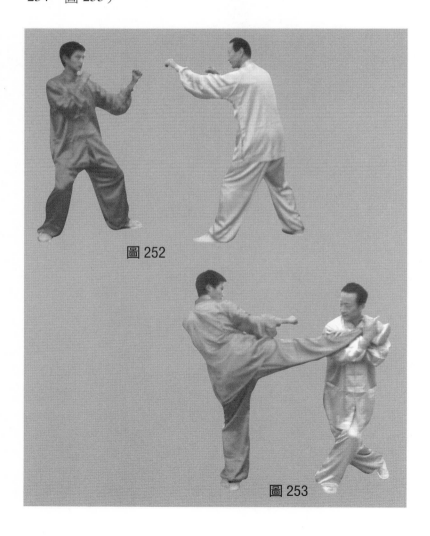

圖252

圖253

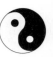

圖 254

圖 255

二十一、收勢攻防含義圖解

（一）收勢攻防含義圖解一

甲上步進逼，出左拳擊打乙頭；乙重心後移（可退步

亦可上步，視雙方距離、時機而定）十字手上接（圖256、圖257）。甲再出右拳第二次連擊乙頭部；乙右手抓擴甲左臂（或腕、肘彎部），分出左手由內順勢抓擴甲右

圖 256

圖 257

臂（或腕、肘彎部）。當甲勢背欲回時，乙雙手翻腕扶按
控甲雙臂至其腹部，將自己整體鬆沉之勢敷蓋下憋到甲身
軀重心部，使其後坐仰倒。（圖258—圖262）。

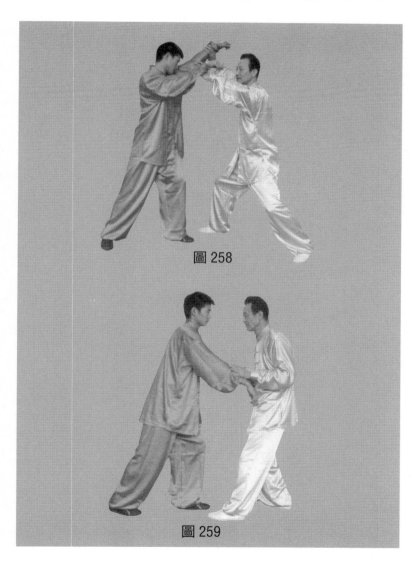

圖258

圖259

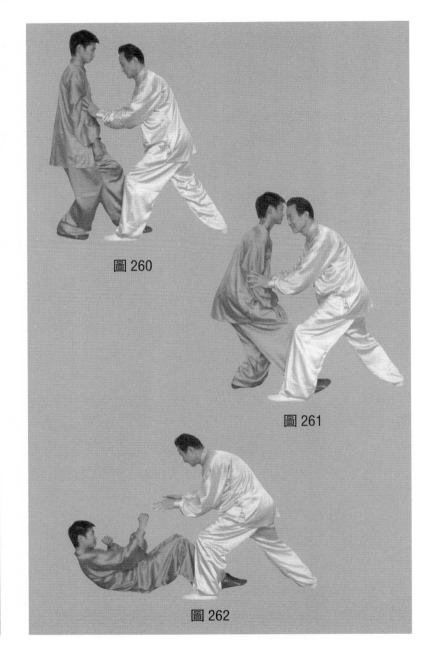

圖 260

圖 261

圖 262

（二）收勢攻防含義圖解二

甲上右順步進身，右拳、左拳連擊；乙重心後移（可退步亦可上步，視雙方距離、時機而定），雙臂十字手從甲雙臂中線上穿（圖263、圖264），左手在甲右前臂（或

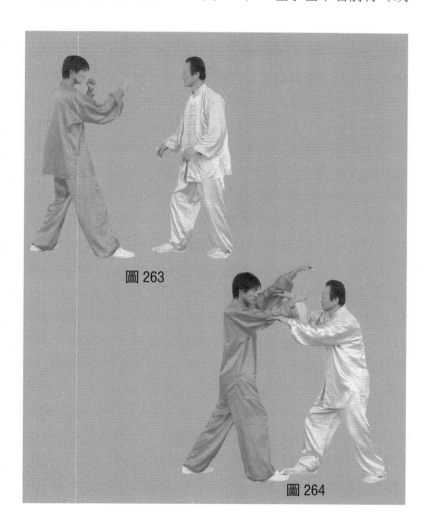

圖 263

圖 264

腕、肘彎部），右手在甲左前臂（或腕、肘彎部）翻腕扶
按，將自己整體鬆沉之勢敷蓋下憋到甲身軀重心部，使其
後坐仰倒。整個過程連綿不斷，速度運用適應需要而定，
剛柔勁力視雙方交手性質而定（圖265－圖267）。

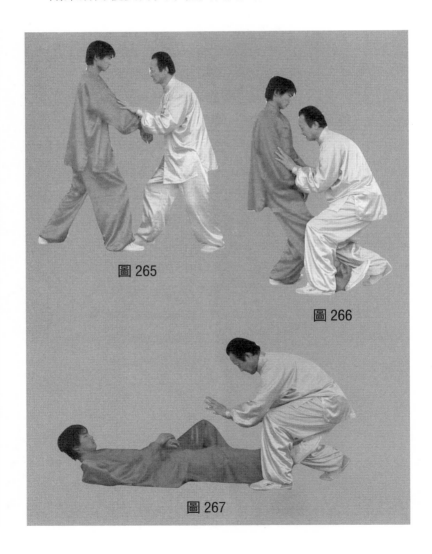

圖265

圖266

圖267

習武修德悟道與心藥方

學習武術由內外兼修，增強精神對內氣、外形的駕馭控制能力，達到養生健體、技擊防身目的。

人是自然的產物，人的生命活動和宇宙間萬物的運動密切相關，遵守共同的基本規律。同時，人又是社會的人，必定受社會、受人與人之間關係的約束。人的精神活動，練拳的向內求，無論是自然的、還是社會的約束，從練功角度看，屬於涵養道德的範疇。涵養道德是武術修練的條件、前提。

《靈樞·本神篇》：「必順四時而適寒暑（講的是遵循自然規律），和喜怒而安居處（講的是遵從社會約束），節陰陽而調剛柔（既講了涵養道德的內容，也講了運用意識和練拳的原則）。」

廣義的道德適用於宇宙間的一切事物。《道德經》：「道生之，德畜之……萬物莫不尊道而貴德。」道是指客觀存在的基本物質。其存在，在時間上無始無終，在空間上無涯無際，遍佈宇宙，天地間萬事萬物都是由此演化產生的。道既是維繫宇宙萬物平衡的要素，又是引起萬物運

動變化的根本原因。正如《易繫辭》說「一陰一陽之謂道」。德是道的本性的體現。道德二字是祖先對宇宙間最基本物質及其性能的概括，是大自然最精細的原始物質及其固有的能力與規律。

道德存在於宇宙萬物中，也存在於人的身體中，並與自然界中的大道相通，決定著人體的生長衰亡。人練拳的整個過程，都是在無所不在的「道」的背景上，在「德」的影響下進行的，與廣義道德息息相關。練習武術就是由運用意識、涵養道德，建立、強化人的神與無所不在的道直接的、自覺的聯繫，使練拳運動高度適合自然規律，形成「天人合一」的整體。

狹義的道德是指人生活在社會裏，處理人與人之間關係的行為準則。道德規範對人的行為是一種約束，當然包括練拳。道德偏重於精神方面，深入於人的內心世界。

習武中的涵養道德，包括廣義和狹義兩者，在日常各種行為中利他，使自己成為高尚的人、脫離低級趣味的人，同時順應自然之性，承受道之「生化」，符合武術運動客觀規律。

人生活於社會中，要工作、學習、處理各種事務，專門練拳的時間是有限的。如何在大部分時間裏保持練拳狀態，精神寧靜，意氣中和，根本辦法就是日常生活中事事、時時、處處自覺地注意涵養自身道德，調攝自己意識控制能力，這是武術鍛鍊日常化、生活化（行走坐臥不離身）的基本方法。

習武之涵養道德是為了功夫的上進，武德多高，功有多高。練拳是否達到大成（高深境界），還是小成（一般

境界），道德修養程度是關鍵因素。

在學練武術路漫漫之探索過程中，觀察到一些拳師不僅注重拳理、拳法、拳術、拳功的修練，而且非常注重道德修養。一位堪稱良師的拳友，贈給我們一副「十味心藥丹」秘方，說是西元 700—790 年石頭希遷（無際大師，俗姓陳，端州高要人）所傳，又說有人認為此方是祖先無名氏借大師之名所撰。他又根據一百多字的原方加以說明整理、改進，便於煉製服用。多年來，此方不僅對我們，又幫許多拳友預防或救治了「心病」，看著似乎與練拳沒有直接關係，但拳學水準大有精進。有道是：「功夫在拳外。」聯繫學拳、修德、悟道，現將此方獻於武道同好共用。

【十味心藥方】：好肚腸一條，慈悲心一片，溫柔半兩，道理三分，信行一對，中直一塊，孝順十分，老實一個，陰騭全用，方便不拘。

【主治與預防】：心病

【製法與用量】：以上藥物在公平秤上稱好，用慧刀切碎，放在無事家中，置於體諒堝（對人）或寬心堝（對己）內，用溫和火候分炒，不要焦，不可燥，去火性三分，以熱誠為度。再用平等缽研碎，三思為末，淡泊為引，用散事籮篩過，放在方便盤內，攪拌恰到好處，六婆羅蜜為丸，如菩提子，大度不限，平等即可，裝在知足瓶內。每日三服，不拘時候，用自然水或和氣湯送下。

【禁忌】：兩頭舌、言輕行濁、損人利己、暗中箭、腹中毒、笑裏刀、草裏井、無中生有、平地起風波，有此發物速須戒之。

【說明】：好肚腸乃好心腸，即與人為善，大度寬

容，成人之美。慈悲心一片，是指一整片，不是一小片，不要因人而異。溫柔與鐵石心腸有別，但用半兩已足，如用一斤，則不免出之過柔，情同「婦人之仁」了。我心為人處世，貴在以德服人，如一味責之以理，易流於意氣，所以道理只用三分即可。

信行就是信仰的實踐，心口如一，知行合一。中直是指心不邪曲，物我兩忘，寵辱不驚，則光明磊落。老實就是誠實不欺，掌握適當。

「百善孝為先」，孝順父母的人必蒙上蒼賜福，所以孝順要用十分。陰騭就是積陰德，也就是「為善不欲人知」，默默地耕耘，造福社會和人類，勿以善小而不為，勿以惡小而為之，隨時隨地奉獻最樂，與其詛咒黑暗，不如點亮蠟燭。方便不拘多少，但必須合法、合理、合情，始能與人方便、不求回報、還己方便，助人為樂、知足常樂、自得其樂。

這個藥方，寓意雖深，但人人可用，男女老少咸宜，有病治病，無病預防。在調劑方面，應該用「寬心堝」及「平等缽」等，都是寓意，無非要人去燥去火，保持心平氣和。「三思」就是「君子有三思，而不可不思也，少而不學長無能也；老而不教，死無思也；有而不施，窮無與也」。乃以學、教、施三者為一生行事張本。有「己欲立而立人，己欲達而達人」之積極意義。

六婆羅蜜為佛家語，指的是佈施、持戒、忍辱、精進、靜慮、智能，與孔子「三思」之說意義相同。菩提也是佛家語，義為覺悟。菩提子是菩提樹的種子，可做念珠，大小如蓮子。

　　至於服用此藥的禁忌，諸如暗箭傷人等，與原方相剋相反，當然必須戒除，自然而然。

　　上述十味心藥丹，看來洋洋大觀，其煉製與服用均不可馬虎。如能常服，必可清心順氣，心病痊癒，拳藝精進。身體健康，青春常駐。有道是「偏方治大病」，此傳統純正心藥，絕無副作用。針對眾生心性，通俗易懂，直指本心，對症下藥，簡單易行，療效顯著。

　　在實踐心藥方時，奧妙在於靈感和徹悟，應懂得每一味藥的藥效都是相關的，有一加一大於二之療效，要善於綜合運用。雖僅十味，皆是明心見性、充滿智慧。久服後悟得經驗與心得。

　　達到主治醫師水準以上或具有辨證施治的能力，也可將此基礎方加減幾味，或因人、因時、因事增減劑量，「明規矩而守規矩，脫規矩而合規矩」，更能適合先天稟賦不足、後天失調之實際情況。

　　身病皆由心病起，醫病當從內心醫起，救人當從內心救起。此乃古今中外人人皆可服用的妙方良藥，不僅對外治表，而且向內治本，標本兼治。

　　習武修德悟道與心藥方，一以貫之，精者自化。

　　願持以共勉。

太極拳勁力概論

人體運動是自然界中最複雜的現象之一，包括簡單的機械運動、複雜的高級運動形式——思維活動等。太極推手與散手由於是雙方較技運動，又比個體運動的套路單練倍加複雜。

人體完成的一切動作都是大腦神經活動通過肌肉收縮引起的外部表現形式，這是自然之道，推手與散手概莫能外。因此，我們是否可以把太極推手與散手運動看做是由兩方面構成的：從外看，表現為技術動作，也就是我們常說的招法；從內感覺，其核心是勁力。兩者在修練較技中須臾不可分離。

學習太極推手與散手一般先從外形招法入手。由於拳術技擊招法多到不可計數，窮畢生精力也學練不完，況且每一固定招數都是在特定的時機、地點、雙方的空間姿勢等多種因素都具備時才有應用的可能，因此自然而然地就出現了「招非招，法非法」的變化。所以在有了初步基礎後，以內在勁力為切入點修練上進，則為多數拳家所循升堂入室的方便之門、簡捷佳徑。

一、關於勁力的論述

勁力的研究是太極推手與散手的關鍵內容，人與人的較技可以看做是人體之間勁力的相互作用。由於運用勁力而達到的奇妙效果，勁力充滿著無窮而誘人的魅力。

武術各拳種都把對勁力的追求作為目標，並把勁力作

為功夫的主要標準，以勁力來劃分武學修練所達到的水準。例如在形意拳和洪拳裏，分為明勁、暗勁、化勁；在福建少林拳裏分為剛勁、暗勁、化勁；在白鶴拳裏分為剛勁、柔勁、化勁；在太極拳裏分為著熟、懂勁、神明三個階段。由於先人武學修為的層次不同，文化水準的不同，地域方言表達、歷史演化等多方面原因以及由於勁力作用效應的具體表現形式和運用不同，練家便起了種種不同的勁力名稱而傳承於世。

在形意拳裏不僅有明勁、暗勁、化勁的說法，而且還有踩、樸、裹、束、撅五勁解。為便於體悟，又與日常勞動、生活中常見的勁別相聯繫，起出翻浪勁、沉身勁、推碾勁、鞭梢勁、彈簧勁、陀螺勁、蹦豆勁等多種勁名。

在太極拳裏則分為粘黏勁、聽勁、懂勁、收勁、走勁、化勁、借勁、發勁、引勁、提勁、沉勁、拿勁、開勁、合勁、拔勁、掤勁、捋勁、擠勁、按勁、採勁、挒勁、肘勁、靠勁、搓勁、撅勁、捲勁、鑽勁、截勁、冷勁、斷勁、寸勁、分勁、彈簧勁、抖擻勁、折疊勁、擦皮虛臨勁、凌空勁等。

有的太極流派在剛勁、柔勁的基礎上，又引申演化出八剛十二柔勁法：翻弓勁、箭督勁、風猛勁、炮燃勁、雷震勁、電閃勁、山崎勁、剛硬勁；輪轉勁、球滾勁、膠粘勁、水漂勁、水流勁、磁吸勁、金柔勁、棉柔勁、針尖柔勁、籬底蹦豆勁、纏絲勁、平准勁……

舉目看來，是琳琅滿目，令人歎為觀止、一頭霧水、不得要領。細細品察，是否有一個招法或技術動作，就有一個勁別呢？形意拳裏的彈簧勁、陀螺勁與太極拳裏的彈

簧勁、輪轉勁、球滾勁是一樣，是大同小異，還是根本不同呢？聽勁、懂勁是勁力的一個種類還是對勁力資訊的感知和理解認識呢？

有人論勁時說道：「須知，力由於骨，陷於肩背，而不能發。勁由於筋能發，且可達於四肢。力為有形，勁則無形。力方而勁圓，力澀而勁暢，力遲而勁速，力散而勁聚，力浮而勁沉，力鈍而勁銳。此力與勁不同也。」

此頗具代表性的觀點，長期影響著武術太極拳界，至今還有許多太極拳學人因循此理、奉若經典而傳承後學。

具有中學以上知識水準的習武者不免發問，「既然力……不能發」，那力就不存在了，說它何用？「力由於骨……勁由於筋」的說法科學嗎？「力方為有形，勁圓為無形」的闡述合乎邏輯嗎？似是而非的理論能指導我們的武術太極拳修練實踐嗎？

我輩沒有理由苛求先人在科學不發達的過去為我們的現在準備好科學的理論以供我們享用。沒有哪一位先人不希望自己的後人更進一步。「祖宗之法可法，法其所以為法」。「收發室」是需要的，但僅僅去「收發」是不夠的；繼承是必須的，但繼承的目的是創新和發展。只有解放思想、實事求是、與時俱進，一輩一輩地不斷注入新的時代內容，才能充滿生機和活力、自我完善實現新的突破，才有可能把「源於中國，屬於世界」的武術太極拳送入奧運，走遍世界。

二、勁力的定位

語言文字是人類表達思想的工具。武術概念是拳學研

究的邏輯起點，一般都應對所分析討論的對象進行概念界定，清晰的概念對於武術太極拳學人理解、掌握所要學習研究的內容具有無法取代的意義。

對於一個概念的表述，一般包括內涵和外延兩方面：內涵是指事物的本質屬性，規定著事物發展的基本走向；外延是指概念所適用的範圍。

人類社會需要統一的概念，指導太極拳修練的理論概念應該是科學的、清晰的、嚴謹的並統一於社會主流意識。先哲云：「學問者乃天下之公器。」如果以不合常理、自定內涵的概念來闡道論理，必然是自誤誤人，在媒體上對諸如此類問題打筆墨官司實在是浪費讀者的寶貴時間。我們是否應當揚棄「一般意義上講，『力』與『勁』是沒區別的……但在太極功夫中，『力』與『勁』是涵義完全不同的兩個概念，有著本質的區別」的說法，克服把複雜的問題更加複雜化的傾向，而努力把複雜化的問題還原為簡單。避免後學在修練中對自相矛盾的說法似懂非懂。

一般認為力的意義是，改變物體運動狀態的作用叫做力。

可以用在力量、能力，如人力、物力、戰鬥力；可以用於指體力，如大力士；可以用在盡力、努力，如力爭上游、據理力爭；可以用在器官的效能，如腦力、目力；可以用在一切事物的效能，如電力、藥力、說服力、生產力……

勁的意義是：「勁，力也。」（《辭海》）

可以用在精神、情緒，如鼓足幹勁、力爭上游；可以用在神情、態度，如那股驕傲勁；可以用在趣味，如打麻將沒勁兒，不如打拳去；可以指屬性的程度，如白勁兒、

鹹勁兒、香勁兒……

從上述權威的解釋來看，勁與力是同義字，是社會普遍認同。而我們在實際生活中勁與力又是區分不開的，只是隨著人們的習慣，用於不同的語言文字環境。並且常常組合在一起，稱為「勁力」。

太極推手與散手的勁力就是，物體（含人體）間的相互作用。

筆者遵從勁、力通用，可以合用，可以分用。分用時按一般習慣在不同的語境中分別用「勁」或「力」字。

三、勁力的劃分

在太極推手與散手中勁力是至關重要的問題。《中國武術百科全書‧武術術語》中沒有勁力的有關釋義。勁力的作用可使物體的運動狀態發生變化和產生形變，這就是力的作用效應。前者是力的外效應，後者是力的內效應。

勁力在沒有發揮作用之前是看不見、摸不著的，或說是不存在的，當勁力在物體間產生了相互作用，透過內外效應，我們就可以由視覺、聽覺、觸覺、運動感覺、平衡感覺等感覺器官感知到勁力，即平常說看得見和摸得著的，從而為我們研究修練、運用勁力提供了可能，進而達到懂勁。

我們是否可以從力的作用效應入手，運用勁力的技術特點和我們在實踐中對勁力的探索與認知，嘗試著來劃分勁力。太極推手與散手中經常涉及到勁力的說法主要有：

（1）從我國傳統文化太極陰陽學說或從現代哲學對立統一的角度，把勁力分為：剛勁、柔勁；陽勁、陰勁；明

勁、暗勁；實勁、虛勁；開勁、合勁；內力、外力；肢體
力、意念力；作用力、反作用力；向心力、離心力……

（2）從技術層次、運用水準方面把勁力分為：僵勁、
拙勁、硬勁、柔勁、巧勁、妙勁、虛無勁、空靈勁……

（3）從力的來源方面把勁力分為：自力、本力、他
力、動力、自然力、重力、彈性力、支撐反作用力、摩擦
力……

（4）從自身發出力量或不發出力量的方面分為：用
力、不用力；發勁、不發勁；使勁、不使勁；借力、借力
加力、借力不加力……

（5）從自身用力部位方面劃分為：整體力、局部力、
單力、混元力……

（6）從勁力的運動軌跡方面劃分為：直力、斜力、橫
力、螺旋力、三角力、波浪力……

（7）從勁力作用的時間特點方面劃分為持續力、爆發
力、爆發撞擊力、爆發持續力、炸力、尺勁、寸勁、長
勁、短勁……

（8）從推手與散手雙方因素劃分為：順勁、頂勁、合
勁、借勁、分勁、截勁、堵勁、隨勁、收勁……

（9）從物體雙方接觸距離方面劃分為：粘黏勁、摩擦
勁、擦皮虛臨勁、空勁……

（10）從力的方向上劃分為：六向力、提勁、沉勁、
前進勁、後撤勁、左撥勁、右化勁……

（11）從推手中勁力與日常勞動、生活中勁力相聯繫
的方面劃分為：纏絲勁、平準勁、推碾勁、鞭梢勁、彈簧
勁、陀螺勁、炮燃勁、雷震勁、閃電勁、蹦豆勁……

（12）從勁力與技術招法相聯繫方面劃分為：掤勁、捋勁、擠勁、按勁、採勁、挒勁、肘勁、靠勁、撅勁、捲勁、鑽勁、劈勁……

（13）從我們對勁力資訊的感知和認識方面劃分為：摸勁、聽勁、餵勁、問勁、辨勁、懂勁……

從以上簡略的劃分可以看出，勁別之多只能用省略號而不能用句號；同一種勁力，不同的人使用也會有區別；同一個人多次應用同一種勁力，而每一次也存在差異，正如天下沒有完全相同的兩片樹葉一樣；有些勁別從不同角度劃分都是可以包括在內的，這正是勁力的複雜性之一；一種勁路可以運用到多種技術招法裏，兩種以上的因素特點可以同時存在於一種勁力中。

由於多種特性相聯繫存在於勁力之中，孤立地、割裂地來認識勁力顯然是不行的。這就需要我們在實踐中辯證地體認勁力問題，由表及裏，由此及彼。

以上劃分僅是提供認識角度、方法和梗概，以供拳友們在太極推手與散手的實作中體認和完善。本文僅對勁力概而論之。不當之處，恭請明家點撥。

太極拳中以雙方因素
劃分的勁力簡論

勁力問題是太極拳修練中至為關鍵的內容，勁力客觀存在可望而又可及，只要我們認真、科學地進行勁力研究並正確練功，就可從貌似虛無飄渺中獲得神經指揮軀體演繹出的變幻莫測的神來之技。

《太極拳勁力概論》一文中談到十幾類上百種勁力的說法，其中有一類是武林前輩從交手雙方因素出發而劃分命名的勁力，這比盤架單練中對內力與外力的運用要複雜得多。主要有接勁、順勁、頂勁、堵勁、合勁、分勁、截勁、隨勁、化勁、引勁、拿勁、借勁………

一、接　勁

接有接觸、接合、接納、接收等意。交手雙方肢體接觸的瞬間，對勁力的處置稱為接勁。在武術較技中從外形看體現為招法，一般稱為接手（廣義之手）。而外形動作運動的內在為勁，所以拳家論勁時又稱為接勁。這是每一方必然會遇到的問題。

接勁的技法有多種。擅長以柔克剛打法的拳家接勁一般採用順勁、隨勁、化勁、分勁、吞勁、借勁……實力強大，擅長以剛制柔打法的拳家接勁一般採用撞接、碰接、頂勁、堵勁、合勁、截勁、逆向借勁……

接勁快慢輕重皆能如法，剎那間分寸合適，火候不老不嫩，接得恰到好處，便是由心知而身知──懂勁之極

致、階及神明。

二、順　勁

順有順勢、順從、順應、順暢、順便、順溜、順帶、順導、順著治服之意。甲方向乙方進攻，乙方遵循貴化不抗、逆來順受、順化避害、隨曲就伸等原則，保持與甲方勁力方向相同的方向運招用力稱為順勁。

順著用勁可以達到借勁的效果，即乙方所用之力加上甲方所發之力作用於甲方，屬於力的合成或速度的合成。如「順手牽羊」。順勁也可以達到化勁消解的效果，即乙方運用之力與甲方之力同向同速度運動，即達到「相對靜止」態勢，把甲方之力化為烏有。

自己在運用順勁時可以採用爆發力（短勁），也可採用持續力（長勁）。運用順勁方法是省力的勁法，甚至可以達到自身不用力的程度。若要以弱勝強，以小制大，就必須學會使用比較省力的方法，盡可能地去順勁。如果己方比對方功力大，使用順勁又何嘗不可呢？如果計算「投入產出比」的話，順勁是經濟合算的。

在個人盤架中的「順勁」，是指建立在「內三合」與「外三合」協調靈敏基礎上的勁力順達。它是雙方交手中運用順勁及各種勁法的基礎。

三、頂勁（抗勁）

頂有頂撞、頂牛、頂抗、抵擋、抗衡、抗擊、抗禦的意思。甲方向乙方進攻，乙方依據自己強壯有力，遵循「力大打力小」或「你打你的，我打我的」等原則，保持

與甲方勁力方向相反的方向運招用力，稱為頂勁（或叫抗勁）。頂勁相對來說費力，使用頂勁的前提是比對方力大才能戰勝對方。故在太極拳交手中多提倡「不頂」，而在實踐中許多人又習慣用「頂勁」。

雙方用頂勁往往贏得精疲力盡，輸得無可奈何。頂勁運用得當也可以達到借力的效果。例如甲方出右拳向乙方頭部擊來，乙方略降身形使甲拳從頭上沖過，同時出拳向甲方腹部擊去。這屬於反向力的合成或速度的合成，打的是「加法」，是對頂勁的巧妙運用。

四、堵　勁

堵勁有堵塞、憋悶的含義。迎著對方力之方向而蓋之稱為堵勁，或稱悶勁。一般人在發出力量的過程中，總有起點、中間和終點。起點時力量不足，堵勁是堵對方力的起點，此時其力將出未出，將展未展，形不成威脅。抑制或堵住其起點力，使其力憋在對方身上發不出來，可使對方感到極不得勁兒。

運用堵勁技法，特別需要掌握時機火候。堵勁看著與頂勁好像相似，關鍵不同點是在對方勁力要發還沒發出的瞬間，從相反方向把對方的勁憋悶回去，堵勁的運用難度較大，稍晚一點即為頂勁。

五、合　勁

合有合攏、結合、合併、合成、合度、合力、合流、合拍、合適、合宜的意思。與對方勁勢相合稱為合勁。對方進攻時自己可以「見入則合」，如入榫，恰巧合成一

體。順其方向合勁，如順其勁、隨其勁、化其勁、引其勁……逆其方向也可以合勁，如頂其勁、堵其勁……在對方撤勁時也可以「就去則合」，如借其勢發己勁。合勁技法要點在於緊湊，時機火候掌握恰當，即恰當其時。

在個人盤架單練中的合勁是指全身各部之力合成一股力，求的是整勁。整是指全身處於非常均衡協調的狀態。如果自身「整」了，從腳到手間的通路就像筆直寬廣的大路，勁力在路上迅捷無損地馳騁；如果「不整」，就像在九彎十八拐的路上開車，消耗大，開不快。

勁力整不僅是自身內部的平衡協調凝聚如一，主要是外致通達對方產生效用。行拳中如雙手合勁、手與足合勁等，能做到內外六合、周身一家，是交手對搏中合勁的基礎，若合不上對方之勁，逆向、順向、側向發勁均無效，順、隨、引、化勁亦無效。

六、分 勁

有的拳友也稱開勁。分有分解、分散、分隔、分化、分擾的含義。開有打開、開放、開門、開脫的意思。分勁可用於化人，也可用以發人。對方進攻勁來之時「見入則開」，若肢體接觸則分散其力順勢化開，若其勢異常兇猛也可用步法順勢閃開放進。

開勁還有開展之意，放對方入己門內，「開門揖盜，引君入甕，落入圈套，關門打狗」。開到適當程度、恰到好處時當即可發勁；開過即散，易為對方所乘，開的不及，放不進對方則失效用。要點是開至己順人背時，得勢即可任意所為。藝高者往往欲取之先予之，故意亮開門

戶，賣個破綻任敵進入後乘機進攻，因為對方進來的同時也就是自己進入之時，在對方以為即將成功時捕之，相對容易而又省勁、合理。

分勁在個人練拳架時，一般是指自身肢體向不同方向分別運動，如左手向左擴，右手向右擴的分掌動作等勁法。

七、截　勁

截有切斷、阻攔、截擊、截獲、截取、截止的意義。甲方用拳打或腳踢向乙方進攻，乙方從甲方上肢或下肢的側面截擊，或運步閃開從側面攔腰橫截所用勁力，即從中切斷對方稱為截勁。也有人叫斷勁，阻截切斷之意。乙方用力方向與甲方用力方向成直角，稱為直截；乙方用力方向與甲方用力方向成鈍角，稱為削截；乙方用力方向與甲方用力方向成銳角，稱為阻截。

截勁如運用爆發力，直截較易傷對方，阻截相對費力，削截省力。截勁如運用持續力，直截改變對方進攻方向最快，削截次之，阻截再次。

運用哪種截勁好，應根據進攻方運用招法和使用截勁方欲達目的因勢而定，合適為好。

八、隨　勁

隨有順從、跟隨、順便、隨時、隨機的意思。在雙方交手中不頂不抗順力而走的勁法稱為隨勁。運用隨勁要遵循貴化不抗、逆來順受、為客不為主、捨己從人的原則。自己並無事先預定方向，是隨機應變、隨高就低、隨圓就

方、順力而為。

隨勁是無所不從、無所不到、無所不在、無所不行，只要對方進攻用力，就可以使用隨勁，彼伸我屈。而對方撤回或轉換之際，也可以相跟隨進，彼屈我伸。隨時因敵而動，隨對方而進退轉折。

在對方來力剛一接觸之時，自己順力而隨，讓對方感到在你的身上使不上勁，對方往哪個方向使勁，你就順著其勁的方向延長，在自己還有餘地的情況下延長到其勁的終點，這樣可以做到不輸、「我不為人制」。如果延長到超過其勁的終點，則進入引勁。如果隨到自己的極限，對方還有餘地，稱為「傻隨」。這就需要在隨勁當中，在隨勁之初和到達自己的終點這個區間內（空間、時間），在隨勁中複合化勁或引勁。

另外，也可以肢體的一部分隨，另一部分施力於對方而取勝。如「左重則左虛，而右已去」；上身仰隨同時起腿踢擊的「鐵板橋」。

九、化　勁

化有變化、化解、化除、化生、化分、化合等含義。把對方來力分解或消化的勁法稱為化勁。

例如，對方用拳向我擊來，我用小力順勢外撥，改變來力方向使其無用。「四兩撥千斤」就是化勁的一例。

如對方用掌向我胸部推來，以腰為軸旋轉使其推空即是化其勁。

再如在雙方較技中，與對方所挨部位均隨著對方運動趨勢走化，通過接觸點化勁，看上去雙方在接觸著，但所

攻之力沒有力點而為零，被完全消化貽盡。

十、引　勁

　　引有引導、牽引、引進、引領、引誘之意。引導對方之勁入於己之陷阱內稱為引勁。對方主動進攻時，順勢接勁化而引之。若己方採取先發制人時，可以出手虛引對方接招，對方既動而隨化其勁，繼而引其入我彀中。對方欲順我背，我欲順其背，無由相合，使用引勁能相合而達我順人背。

　　引勁在對方勁出之始、當中和將盡未盡時皆可化引，目標在於引出對方背勢之點，踢、打、摔、拿適機而為。另外用假動作主動引誘調動對方，如指上打下、引直打橫，或虛拳發對方眼前引其注意力，在其驚惶瞬間時，出其不備，可拿可打可摔。引勁為拿勁、發勁等做前導，精於引勁者也可以直接將對方引得徹底失去重心而倒地，而且全身肢體各部位皆可運用引勁。

十一、拿　勁

　　拿有掌握、把持等意思。控制對方勁力稱為拿勁。拿勁後可發、可打、可摔。拿的程度再加深，將對方控制死，不能動彈即是拿住。拿時宜隨曲就伸動作輕靈，妙在對方不知不覺之間。拿勁須控制關節，尤須注意重心，控制腰胯等大關節即控制全身。拿勁非力拿，手重易為人知覺。功深者拿人，自然天成、得心應手，無論何處，接觸即拿，被拿者身不由主。

　　拿勁動作大，外形容易看得出來，稱為有形拿。拿人

者外形動作小到外人看不出來，或被拿者在被拿過程中僅靠內勁變換反將拿人者拿住，稱為無形拿。拿勁過程中尤須注意造成對方不宜用打或打不上的情況下實施，如在對方臂外側用将法。

十二、借　勁

借有借助、借重、借用、借光、借風使舵、借刀殺人、借題發揮等含義。運用外力（即除去自身肌肉收縮消耗化學能產生的自身內力以外的力）稱為借勁。能借外勁為己所用，則自身力小者可勝對方力大者，自身瘦弱者可勝對方強壯者。所借力之源主要包括：

（1）借用對方之力。如在順勢或逆勢中都可借對方之力再作用於對方，達到一定水準後還可以造勢借力。

（2）借用自然力。如重力、支撐反作用力、摩擦力、彈性力、槓杆力等。在雙方交手中本身就有多種自然力可借用，如把自身環節重力或總重力施加於對方；借用對方在運動中的運動趨勢；借用自身彈性力；借用自身骨槓杆的槓杆力和自體與對方之間肢體槓杆力的運用等。

在借勁技法中一般是自身用力再加上借用之力，稱為借力加力。其水準高超者在與對方推手或散手中可以做到自身不用力而完全依靠所借之力戰勝對方，稱為借力不加力。

十三、其　他

拳諺云：「一日可練三式，三年難悟一勁。」太極拳法的內在靈魂是勁力衍變，無法不含勁，無勁不見法，形

變是勁變的表現，勁變是形變的動力。

　　雙方交手在勁力運用上，有單一勁、有複合勁、有連環勁，變中有變，一氣呵成。一向多勁，一線多變，複合用勁，呈連續之勢，在瞬間衍變而成。有子母勁力，母勁生子勁，子勁附母勁，母子勁相融，相生相變自然、組合必然、水到渠成。有跟補勁，招法有異，勁力有別，交手彼來我往各展其技，拳法上諸多變化，即是勁力繁衍生變，迥然不同的招法變化就是勁力跟補變換。

　　概念可以分解，認識不可割裂，悟勁不可牽強機械地理解，明者即通。

太極拳之隨勁論

勁力是太極推手與散手的基本要素之一，是取勝的必備條件。研究太極推手與散手勁力之道，在實踐中把各種勁力的靈活運用練到身上，是技擊的必修功課。

人們在日常生活和工作中的用力習慣，例如提重物、舉東西，或迎面抵抗外力的撞擊等，大多是採取對外力克服的方法。

太極推手與散手運動是雙方勁力變化的相互較量，直接的二力頂抗往往是多數人採取的習慣形式。這種剛克剛、硬碰硬的二力頂撞，實際上是兩力的相互抵消，其結果必然是「力大打力小」，勁小的被勁大的所克服。

在太極推手與散手中，雙方總是會有力大和力小之分，那麼力小的一方要想戰勝力大的一方，使用撞勁、碰勁、頂勁或對拉勁必然達不到目的。而隨勁的運用則有利於以小力戰勝大力，以弱勝強。隨勁是武林多少代人苦心鑽研，不斷深化認識的心血結晶。

什麼是隨勁呢？在雙方交手中不頂、不抗、順力而走的勁法稱為隨勁。

一、隨勁的運用方法

運用隨勁要遵循「貴化不抗，逆來順受，為客不為主，捨己從人」的原則，自己並無事先預定方向，是隨高就低，隨圓就方，隨機應變，順力而為。隨勁應做到無所不從、無所不到、無所不在、無所不行，只要對方進攻用

力，就可以使用隨勁，彼伸我屈。而對方撤回或轉換之際，也可以彼屈我伸，就之而伸，相跟隨進。隨是因敵而動，因敵而進退轉折。

運用隨勁在速度和時機上要與對方勁力相合，「動急則急應，動緩可緩隨」。可與對方等速黏在一起，在運行中形成雙方「相對靜止」的態勢。可在隨勁過程中微快於對方，但又不可脫離（丟），讓對方感到快使上了，捨不得變招，起到誘領的效果，複合化勁或引勁。又可在隨勁過程中微慢於對方，但又不可形成頂，讓對方感到已經使上了，但起不到什麼作用，又需補勁繼續前行，起到消耗對方的效果。

隨勁是對來力的一種有分寸的順化，而不是單純的躲避，不是消極的退讓妥協，是為控制、戰勝來力做基礎，繼而用化勁、拿勁、引勁、發勁等勁法。隨勁運用水準高超者，僅用隨的單一勁法，在許多情況下不用複合其他勁或不用換勁就可取得勝利。

二、隨勁運用的初級層次

在雙方交手中，與對方來力剛一接觸，由接觸點感知到對方力的大小、方向之時，自己順力而隨，讓對方感到暢行無阻，對方往哪個方用使勁，你就順著其勁的方向延長，在自己還有餘地的情況下，延長到其勁的終點，使其勁力化為烏有而不起作用，可以得到「不為人制」、達到不輸的初步結果。

在開始學練掌握隨勁時，往往一隨反而被對方趁勢而入，原因就是自己只是消極地在「傻隨」，對隨勁的諸多

要素還沒有認識、沒有掌握或沒有因敵變化所致。

三、隨勁運用的中級層次

（1）在隨對方勁力方向運行中，在不能動步的情況下，由接觸點畫圓旋轉，轉腰走化，順其方向干擾、影響對方進攻勁力方向的改變，使其不能「中的」，這是在隨勁中複合了化勁的成分，如「四兩撥千斤」的使用。

（2）在可以動步的情況下，自己不由接觸點施加干擾力，而是運用步法，閃離對方勁力方向，任由其力到達終點而撲空，在我順其背的當口，對方舊力已盡、新力未生之機，實施進攻而取勝。這屬於防守反擊、陰陽相濟的層次。

（3）在隨勁運用達到一定水準後，可以不必隨到對方勁力的終點，在隨的過程中通過全身的協調變化，從隨勁之初和到達自己身體、空間、時間極限之前這個區間的任意一點，均可以在隨勁中複加化勁、引勁等實施反擊。也可以自身肢體的一部分隨，另一部分施力於對方而取勝。

（4）當你在交手剛一接觸瞬間，就已經正確感知對方勁力的方向、大小和力點時，就可以做到剛一觸及皮毛即以順力而走，讓對方感到在你的身上使不上勁、白使勁，也可以做到在對方的來力剛到達時，即順力而發，隨勁、順勁、發勁和借勁合而為一，對方被打、被拿或被摔倒在地時還沒有明白怎麼回事，由於順借其力，其不可能頂抗。

四、隨勁運用的高級層次

（1）隨勁一般是在防守領域中運用，當隨勁運用達到高級水準時，可以假借主動進攻形式先出虛手佯攻引誘對方出招，只要對方勁力一出，即可運用隨勁，屬於真假、虛實、有無、陰陽轉換調動對方的勁法。

（2）隨勁運用在初、中級層次，往往需要結合其他勁法方易奏效。而在對方勁力出到「夠我所用」程度時，則可以不必「補不足」，直接把對方「隨」到「墳墓」，即由自身手眼身法步的協調運作，使對方「收不住」，徹底失去平衡而倒地，落入陷阱，不加引勁。這就進入陰即是陽，守即是攻，陰陽合一、攻守合一，從用力、有為法昇華到不用己力、無為法的層次。

（3）隨勁運用達到高級層次，不僅是你隨對方，對方也不得不找你、不肯離開；不得不隨你、不能離開、不敢離開，由你不頂不抗發展到對方頂不上抗不上。你的隨勁與對方合上，你隨得若即若離，一片神行，無絲毫牽強和僵滯，對方用盡千招萬技均無效無奈。由捨己從人到由己得心應手，取勝可以從將對方打倒打翻，提升到對方進攻中失去平衡而自倒自跌。

（4）隨勁多數情況下是在雙方肢體接觸下實施的。隨勁修練達到高妙層次時，接觸程度由粘黏勁、擦皮虛臨勁而到有間隔距離的空勁。由似挨似不挨狀態擴大到雙方肢體不接觸、離的狀態；由本體感覺（聽勁）的運用上升到直覺（神、意）的運用，順對方勁力趨勢而隨，「造勢」打擊對方的「神、意」，使對方產生錯覺，喪失自主平衡

而倒地。這已經超越勁力的層次而稱為「隨勢」。隨勢的運用可以達到妙手、無為而無不為的空靈境界。

勁力運用存在著由低到高的層次遞進過程。體現著一層功夫一層技擊效應。功夫靠心練、精練，身心同時實踐。一層功夫驗證一層理論，一層理論指導一層功夫。不合其理進不了其層功夫，信不謬也。

「此中有真意，欲辯已忘言」。

太極拳交手聽、懂、走、化、發
科學原理淺探

　　中國武術從運動形式上分為功法運動、套路運動和搏擊運動。搏擊運動形式目前包括散手和推手。「源於中國，屬於世界」的武術在改革開放中，透過與國際接軌，在世界上產生了很大影響，掀起了武術空前的高潮。

　　本世紀初是武術發展的關鍵時期，在中國武術世界化的大形勢下，武術理論指導相對滯後是一個亟須解決的問題。傳統武術理論有借助於中國古典哲學模式和語彙形成的高度概念化的理論框架，還有在實踐中積累的要言、秘訣，缺乏的是學理分析、理論闡釋。

　　武術界人士主張科學地認識武術已形成基本共識，因為武學本身就是科學。武林前輩在武術修練與實戰中，運用符合力學、生理學、心理學等科學原理而形成的技能已達到了相當高度。由於當時科學不發達，而沒能詳細闡明科學原理是正常的。人們的認識只能是在時代條件下進行，這些條件達到什麼程度，其認識水準也就達到什麼程度，我們沒有理由苛求先人在科學不發達的過去為我們準備好現成的科學理論供我們享用；沒有哪一位先人不希望自己的後人更進一步。

　　用現代科學原理和知識去探究、認識、補充、完善傳統武術經驗性理論，是武術科學化發展的必然之路。「收發室」是需要的，但僅僅去「收發」是不夠的。繼承是必須的，但繼承的目的是創新和發展。新時代武者，必須解

放思想、實事求是、與時俱進，對指導武術實踐的武術理論注入新的時代內容，武術才能充滿生機與活力，自我完善實現新的突破，完成繼承與發展。武術才有可能走遍世界，為全人類造福。

現代習武人群都在武術理論指導下進行鍛鍊，人們深知沒有理論指導的實踐是盲目的實踐，懵懂地進行武術活動只能是事倍功半，「盲修瞎練」得不償失，不懂武術習練科學規律而致病、致傷、致殘者確有人在。不懂科學的武術教師會誤人，不懂科學的習武者會自誤，習武者需要以科學精神學習武術科學理論，以指引習武前進的方向。差之毫厘，謬以千里；科學練拳，事半功倍。

修習武術太極推手，從認識論、方法論、思維方式的層面，應當把東方文化長於體驗與感知和西方文化善於邏輯推理結合起來探索武術，練到「明明白白」「知其然，而知其所以然」，由「必然王國」進入「自由王國」。

一、文獻綜述

在太極推手訓練與競賽中，只有做到知彼知己方能戰勝對方。若要做到知彼知己，就要獲取資訊。在瞬間變化的推手運動中，雙方在適應與控制對手的過程中，客觀上不斷主動或被動地變換著多種資訊。人獲取資訊是由感覺來完成的。「聽勁」是武術術語，長期以來在武術界代代相傳。傳統拳論說：「不聽，就不能懂；不懂，就不能走；不走，就不能化；不化，就不能發。」把聽勁放在「聽、懂、走、化、發」之首，列在了前提的地位，足見先人對聽勁的重視。

「聽」是指用耳朵接受聲音。「聽覺」是聲波震動鼓膜所產生的感覺。「聽力」是耳朵辨別聲音的能力。「聽閾」是能產生聽覺的最高限度和最低限度的刺激強度（見《現代漢語詞典》）。

古代科學不發達，武林先輩不知道無形無象的內勁是如何感知的科學原理，但是在一代代人的推手實踐中，卻真真切切感知到了對方的著力點、勁力大小、方向、路線、剛柔、虛實、重心變化和發力時機等等資訊。

聰明的先輩就借喻人用耳朵聽聲音來感覺到說話，從而聽懂對方意圖一樣，來辨知對方勁路變化，創造了聽勁理論，把聽勁分為觸聽——由皮膚接觸，聽對方勁道的感覺；視聽——由觀察審視對方表情、動作的變化覺察；神會聽——是高層次的聽勁，由觸聽、視聽逐步修練臻於上乘境界，由懂勁而階及「神明」，達到「神之使也」的地步。

「聽勁理論」用比喻方法在推手傳承中起到一定作用。但是今天如果我們沿用不科學的理論指導練功實踐，只能效率低下，事倍功半。我輩正確運用科學原理指導推手實踐，才能做到「知彼知己，百戰不殆」，否則「打我不知」就是必然結果。

有位外國大學生非常愛好中國的武術，不遠萬里來到中國，在學習武術太極推手時非常有禮貌地請教什麼是聽勁？老師傅透過翻譯再次向他講解了傳統聽勁理論，外國朋友聽後還是滿臉疑惑，十分不理解地說：「勁力怎麼能聽見呢？我的耳朵怎麼一點也聽不見勁呢？中國武術太神奇了！」

　　我們不能在太極推手傳承中把聽勁說得似是而非、神秘玄妙，讓學習者絞盡腦汁還是似懂非懂，不得要領。如果我們以其昏昏使人昭昭，必然是自欺欺人，誤人誤己。科學無國界，用科學原理去研究祖先留下的寶貴遺產，尊重科學，憑藉科學眼光去審視、去衡量，去偽存真，承前啟後，繼往開來，武術才能發揚光大。

　　武術理論的科學化，在於用現代科學方法和原理揭示武術的本質規律，詮釋古老的感性經驗，提煉出武術科學原理，深入推動武術的發展。

二、太極推手的感知問題

　　傳統武術理論說的聽勁，實質上是對雙方各種勁力變化（如著力點，力的大小、方向、剛柔、虛實，重心變化和發力時機等）資訊的感知過程。

　　太極推手的感知。在太極推手中，「行家一搭手，便知有沒有」，這裏首先有一個認識過程，最簡單的認識活動叫感覺過程，進一步的認識活動叫做知覺過程。人體對各種資訊的感覺都是由感受器實現的，感受器是人身體裏的一種結構裝置，根據它存在的位置，可分為內感受器和外感受器，分別感受身體內外各種資訊變化。

　　感受器的共同特徵是：它能把感受到各種資訊的能量轉換成神經衝動，然後通過傳入神經到達脊髓和腦幹，最後傳到大腦皮質各個相應的感覺中樞，從而產生各種特定的感覺。人的一切活動都是在感覺的基礎上建立和形成的。

（一）太極推手的感覺

太極推手的感覺是人腦對雙方直接作用於感受器和感覺器官的刺激的個別屬性的反映。感覺除了獲得外界資訊、瞭解對方外，還反映自身內部器官的工作狀況，由感覺我們能瞭解自身各部分的狀態，獲得自身的位置、運動、姿勢、饑飽勞逸、心跳等種種資訊。

感覺的產生是具有一定能量的刺激作用於人體，引起分析器活動的結果。分析器是人體感受和分析某種刺激的神經裝置，它由感受器、傳入神經、神經中樞組成。古今中外人人如此。

太極推手感覺在人們的推手實踐中起著極其重要的作用，它是認識推手運動的開端，是推手一切知識的最初源泉，我們只有透過感覺才能分辨出推手的各個屬性。人對推手的認識正是從感覺推手的個別屬性開始的。

1. 太極推手感覺的分類

依靠刺激的來源不同和產生感覺的分析器不同，我們可以把太極推手中的感覺分為兩類。

一類是內部感覺，接受內部刺激，反映身體的位置、運動和內臟器官的不同狀態。包括運動覺（又稱本體感覺），適宜刺激是肌肉張力、長度、關節角度變化，感受器為肌梭、腱器官、關節小體；平衡覺（又稱位覺），適宜刺激是身體的空間位置和旋轉變化，感受器為前庭器官中的毛細胞；內臟感覺，適宜刺激是內臟中的物理、化學刺激等，感受器為內臟器官上的神經末梢。

另一類是外部感覺，接受外部刺激，反映外部事物的

屬性。包括視覺，適宜刺激是 380～780 毫微米可見光波，感受器為視網膜上的視細胞；聽覺，適宜刺激是 16～20000 赫茲的聲波，感受器為內耳蝸科蒂氏器中的毛細胞；嗅覺，適宜刺激是氣體（揮發性物質），感受器為鼻黏膜上的嗅細胞；味覺，適宜刺激是液體（水溶性物質），感受器為舌頭味蕾中的味細胞；皮膚感覺有觸覺、痛覺、溫覺、冷覺，適宜刺激是壓力（機械刺激）、傷害性刺激、熱、冷，感受器為皮膚上的壓點、痛點、溫點、冷點。

無論哪一種感覺都是一定的適宜刺激作用於特定感受器的結果。經過對從事太極推手運動的專業運動員中 3 年以下、5 年以上練習者的觀察，以及與教練員、老師傅的討論和請教，發現在太極推手中，對本體感覺、平衡感覺、視覺、痛覺、觸壓覺的直接使用為主，味覺未見到使用。

2. 太極推手感覺的感受性

感受性是指分析器對刺激的感受能力。運動生理科學研究中用感覺閾限的大小來度量。感覺閾限是指引起感覺的、持續一定時間的刺激量。並不是任何強度的刺激都能引起感覺。那種剛能引起感覺的最小刺激量，稱為絕對感覺閾限。那種剛能反映最小刺激量的能力，叫做絕對感受性。

剛能引起差別感覺的刺激的最小差別量，叫做差別閾限，剛能反映刺激量最小差別的能力叫做差別感受性（分辨能力）。推手訓練可以提高差別感受性，練習推手 5 年以上與 3 年以下的人的分辨能力差別較大。而高水準師傅能夠達到「人不知我，我獨知人」的水準。

視覺、運動覺、平衡覺、觸壓覺、聽覺的差別感受性的發展，是提高推手技術動作準確性的關鍵。這正是武術太極推手訓練的內容之一。

3. 感受性變化規律

感受性的大小隨著各種條件的變化而發生變化。變化規律為，在一般情況下，弱刺激的持續作用可以提高感受性，強刺激持續作用下感受性下降。在太極推手訓練中強調粘黏連隨、不頂不丟、用意不用力，符合自然規律。

不同感覺的相互作用，是指一種分析器在其他分析器的影響下感受性的變化。在推手中一個人同時可以發生多種感覺，它們彼此之間互相影響，使感覺性發生變化。一般規律是，對於某種刺激的感受性可以因同時起作用的其他微弱刺激的影響而提高；反之，同時起作用的其他強烈刺激則引起感受性降低。因此，在武術太極推手訓練中，就要善於利用人體自然規律來提高正確感覺的能力。

4. 太極推手實踐是感受性發展的根本條件

推手感受性的變化，雖然有各種生理上和心理上的原因，但最主要的是由於推手實踐要求的影響。由於推手中實踐活動不同，對某種分析器運用程度不同，因而影響感受性的個別差異。有的人化解感受能力比較好，有的人時機感受能力比較好，裁判員一般具有察覺微小技術動作的感覺能力。

由於某種原因導致喪失一種感覺能力的人，其他分析器由於鍛鍊而得到特殊發展，如盲人的聽覺和觸覺特別發達，說明人的感覺能力經過專門訓練可以不斷完善和發展起來。在推手訓練中就有一個階段採用蒙目訓練，就是根

據感受性變化的規律，來提高發展自己的運動覺、平衡覺等感受能力。

（二）太極推手的知覺

太極推手的知覺是直接作用於感覺器官的推手實踐在人腦中的反映。推手的各種屬性或各個部分總是結合為整體而存在，因而當雙方的推手直接作用於人的感官時，通常會在頭腦中產生關於雙方的整體印象，這便是知覺。

知覺和感覺都是人腦對當前事物的反映，區別在於感覺是人腦對推手的個別屬性的反映，而知覺則是對推手的整體反映，當人對事物做出整體反映時，就意味著已經確定了該事物的意義。知覺的本質在於解釋作用於感覺的事物是什麼。當在推手中知覺正確時，就是傳統理論說的「懂勁」了。在推手中沒有做到正確知覺，而是判斷失誤，就是「不懂勁」，就會導致失敗。

知覺與感覺有著密切的聯繫，感覺是知覺的成分，是知覺的基礎；知覺是在感覺的基礎上產生的。感覺到的事物的個別屬性越豐富，對該事物的知覺也就越充實、越完整。知覺極大地依賴於一個人過去的知識、經驗，受人的個性傾向等因素制約。知覺是感覺的深入，是比感覺複雜的認識過程。

在實際推手中，人們多是以知覺的形式直接反映，感覺只是作為知覺的組成部分存在於知覺之中。由於關係極為密切，人們把感覺和知覺合稱為感知。

1. 太極推手中知覺產生的生理機制

當我們知覺推手時，有關分析器對直接作用於感受器

動作的屬性進行初步分析，然後由傳入神經把分析的情況傳到大腦皮質有關區域，進行比較複雜的分析綜合活動，從而形成對推手的整體印象，即知覺。

在這一過程中，既包括當前發生作用的複合刺激引起的興奮，也包括以往相應經驗所建立的暫時神經聯繫的恢復。這也是經驗豐富的拳師能夠較為正確地感知對方的生理機制。

2. 太極推手中知覺的分類

我們可以根據推手時知覺印象是否符合客觀實際和反映現實的精確性程度，把知覺分為精確知覺、模糊知覺、錯覺和幻覺。我們還可以從另一角度把知覺分為一般知覺和複雜知覺。

太極推手中的精確知覺，是指人在推手時的知覺所反映的是符合客觀實際的。如正確認識對手的運動、方位等空間特性；正確判斷對手施技在時間特性方面變化的持續性、速度和順序；正確反映對手位移過程的運動變化特性。再如，由對一個人的外部特徵和言行等瞭解，正確認識此人的心理特點、動機、興趣、情感和個性等的對他人的知覺；由對自己與他人相互關係的感知，正確地觀察出彼此的態度、看法和進行評價的人際知覺；由對自己的言行、身心狀態、在社會中的地位、作用的審察，正確地估價和認識自己的自我知覺。

太極推手中的模糊知覺，是指人腦對推手中直接作用於感官的知覺印象不清晰、不準確。主要原因是感知的資訊不充分或不精確；在時間、空間或運動方面的特徵存在模糊性；心理因素有干擾。一般在觸覺、運動覺和視覺聯

繫還不協調而又必須涉及對時間、空間、運動、程度、性質、範圍、量度、狀態等做出反映時，比較容易產生模糊知覺。這就需要在練功中提高己方的感知能力。

還可以利用這一現象，加強自己動作的隱蔽性，造成對方知覺模糊。但是模糊知覺說明大腦具有接收和加工各種模糊資訊的能力，能夠以較少的代價傳送足夠的資訊，使人腦能對複雜事物做出高效率判斷和處理，這一點也是我們在武術太極推手訓練中所追求的。

太極推手中的錯覺，是指在推手時對客觀事物歪曲了的知覺。刺激各個成分相互影響，知覺主體的某種生理和心理的原因，都可引起錯覺。錯覺除視錯覺外，還有身體在空間定向錯覺、運動錯覺、聲音定位錯覺、時間錯覺、對比性錯覺等，這些都是在推手訓練中需要認真對待的。研究錯覺可以使自己識別錯覺，避免錯覺發生，還可以利用錯覺為推手服務，誘導對方產生錯覺，如推手中的指上打下、聲東擊西等。

太極推手中的幻覺，是指在某個方面沒有外來刺激的情況下，出現虛幻的知覺。幻覺是由於神經系統功能紊亂而引起皮質區細胞不隨意聯繫而發生的。幻覺一般有幻視、幻聽、幻動等。它是一種危險的知覺。

太極推手中的一般知覺，是指推手時在多種分析器的聯合活動中，有一種分析器的活動起主導作用。以知覺時起主導作用分析器的活動作為依據，把知覺分為視知覺、聽知覺、味知覺、觸知覺等。例如在太極推手比賽開始前等待發令，聽知覺起主導作用；在開始後，雙方沒接觸前，以視知覺起主導作用。

太極推手中的複雜知覺，是指推手時依據知覺所反映的空間特性、時間特性和運動特性，又可以分成空間知覺、時間知覺和運動知覺。

空間知覺：是物體的空間特性（大小、距離、形狀、方位等）在人腦中的反映，包括形狀知覺、大小知覺、距離知覺、立體知覺。

時間知覺：反映客觀事物運動和變化的延續性和順序性，是一種感知時間長短、快慢、節奏先後的複雜知覺。

運動知覺：是人腦對當前運動著的物體在空間和時間上位移過程的反映。位移對象包括運動著的外界物體（對方）和本身兩方面。前者稱為客體運動知覺，後者主要是指自己運動操作和運動動作的反映，通常稱為主體運動知覺。

複雜知覺是在各種分析器的協同活動中產生的。如推手時的空間知覺需要視分析器、運動分析器、聽分析器、皮膚分析器等協同活動。各種肌肉感覺是運動知覺的基本成分。對這些知覺有了清晰的認識，在武術太極推手訓練中就有了提高的方向和鍛鍊的明確目標。

3. 太極推手知覺的基本規律

太極推手知覺的選擇性。人在推手時的知覺過程中，大腦不能對各種事物同時進行反映，總是有選擇地把某一事物作為知覺的對象，其餘部分則成為背景。在知覺中物件和背景可以轉換。如在推手開始時，對方的手是自己知覺的對象，一會兒對方步法變化了，這時腳步成了知覺對象，而手又成了知覺的背景。可以遵循這一規律來選擇和把握推手中的主要矛盾，也可以利用這一規律虛虛實實「暗渡陳倉」，造成對方知覺選擇錯誤而戰勝對方。

太極推手知覺的理解性。人們總是用以前獲得的有關知識和經驗來理解知覺對象，並用詞給以標誌。知覺的理解性依賴於過去的知識經驗，知識經驗越豐富，理解就越深刻。有經驗的教練和運動員，在觀察一場推手比賽時，能夠憑自己的經驗，很快認出雙方採取的戰術陣勢。在推手中初級水準的人只能知覺對方勁力大小，而高手則能知覺對方的勁力大小、方向、速度、虛實、意圖等，對細微差別和適當與否都能感知出來。

太極推手知覺的整體性。人在知覺事物時，能從感知事物的某種屬性或某個部分而獲得對該事物的整體反映，並不是把事物知覺為個別的、孤立的部分和它種特性。這一規律是我們在太極推手訓練中鍛鍊發展，把可能變為現實的基礎之一。

太極推手知覺的恒常性。表現在知覺條件發生一定變化時，被感知的對象仍然能夠保持相對穩定不變。此點在推手中有重要意義，它保證了人在不同條件下能按照事物的面目去知覺事物。從而依據事物的實際意義去適應環境。

三、太極推手的反應問題

傳統武術理論說的走、化、發，實質上是在聽勁的基礎上做出各種應答性反應過程。

感知與反應是太極推手最基本的內容，太極推手中聽勁是前提，是知己知彼，目的是採取行動，是求「百戰不殆」，「情況明」是為了做出「正確反應」，這是一個連續過程。感知──反應過程完成了武術太極推手運動的

「一個回合」。

在推手中能否成功地掌握和運用技術戰勝對方，在很多情況下決定於反應能力。推手技術經常是以反應形式表現出「因敵變化示神奇」。瞭解反應過程，提高自身反應能力，在推手修練中具有重要作用。

（一）太極推手的反應

反應的概念從詞典可知：反應是有機體受到體內或體外的刺激而引起的相應的活動。人在推手中的反應是一種有意識的應答行動。自己或對方在有意識地做出應答行動時，應當已經知道了刺激的意義並知曉怎樣去應答。例如，當甲方出右掌向乙頭部反臂扇來，乙右前臂接住對方肘關節部位轉腰化解。這就是一種有意識地應答外來刺激的行動，這些條件的變化成了雙方應答行動的信號。

1. 太極推手的反應過程

太極推手中的反應過程在時間上是一個極其短暫的過程。我們從心理學角度可以區分為：感知條件刺激物（反應的感覺因素）；意識條件刺激物（反應的中樞因素）；完成應答動作（反應的運動因素）。

可以相應地把推手反應過程區分為三個時期：

推手反應的預備期，是指從預備信號到執行信號之間的一段時間，包括等待信號和準備應答動作，即上面從雙方預備到甲方出手反臂扇來之間的那段時間。

推手反應的中心期（潛伏期），是指從執行信號到應答動作開始之間的一段時間。這段時間在反應結構（中樞神經）中起著重要作用。此時間裏乙方雖然沒動作，而在

大腦中卻進行著強烈的神經活動，並準備完成起動動作，它包含著感知信號的刺激階段、聯想階段和運動反應階段。

推手反應的結束期（效應期），是指從應答動作開始到效應動作結束為止。這時所實現的應答動作，是由前兩個時期準備出來的，它受前兩個時期中大腦皮質所進行的神經過程的性質和強度所制約。

2. 太極推手中能量來源的表像

習練太極推手還需要知道的是，反應不僅與神經過程有關，而且與完成應答動作時的能量消耗有關。如在應答同一刺激時，兩個人可能用同樣的速度來反應，但一個人可能做出較弱的、幅度較小的動作，另一個人可能做出較強的、幅度較大的動作，這種差別就是完成動作時所消耗能量不同而產生的。

人完成應答動作時能量消耗的大小，取決於自己大腦中完成動作所需要消耗的肌肉力量所產生的表像。所以說推手時養成精確消耗能量的表像非常重要。

推手中有時在用力方面未能完成某些動作效果，是由於不清楚或錯誤地認為應該用多大力量，也就是頭腦中沒有完成某些動作所需要的能量消耗正確表像。推手中要追求練成精確消耗動作能量所需要的表像，也就是做到「恰到好處」，該使四兩勁的，使五兩就是「過」，使三兩就是「不及」。

3. 太極推手中反應的類型

根據人在推手中反應時的感知、注意力以及大腦皮質興奮和抑制過程相互關係的不同特點，可以把太極推手中

的反應區分為三種類型。

太極推手反應的感覺型。特點是在反應的預備期中，人的注意力是集中在感知執行信號上，視覺中樞、聽覺中樞等強烈興奮，而運動中樞處於相對抑制狀態。此時人的意向是想不失時機地感知信號刺激，對起動動作的準備則不充分，其反應速度比其他類型要慢。科學實驗研究證明，反應的潛伏期平均持續 160～175 毫秒（1 毫秒＝1／1000 秒）。

太極推手反應的運動型。特點是在反應的預備期中，人的注意力是集中在準備應答動作上，大腦皮質運動中樞強烈興奮。視覺中樞、聽覺中樞則處於相對抑制狀態。此時人的意向是想更快地起動，感知信號刺激則放在注意邊緣。所以運動型的反應速度最快，反應的潛伏期平均持續時間只有 100～125 毫秒。但此類型因大腦皮質運動中樞的強烈興奮，容易錯把一些無關的偶然刺激當做信號刺激來回答，發生所謂「出手過早」現象。

太極推手反應的中間型。特點是在反應的預備期中，感知和注意是以大致相同的強度同時指向和集中於等待信號和準備應答動作上，大腦皮質的感覺中樞和運動中樞的興奮強度大體平衡，這種類型的反應速度優於感覺型，次於運動型，反應潛伏期平均持續時間為 140～150 毫秒。

研究此問題關鍵是為了認清自己屬於哪種類型，把握好時機、分寸或者說「火候」，做到「該出手時才出手」，「恰到好處」；瞭解對方屬於哪種類型，爭取調動和利用。

4. 太極推手中反應的種類

根據引起反應條件的不同，可以把推手中的反應區分為簡單反應和複雜反應。

太極推手中的簡單反應。基本條件是事先有一個已知的條件刺激，等這個條件刺激一出現，便立即給予相應的應答性動作（即已經準備好了的動作）。例如裁判員一發令，便立即做出進攻動作。

太極推手中的複雜反應。在複雜反應條件下，同時有幾個刺激出現，而且是作為幾種不同的應答性動作信號，自己必須選擇必要的應答性動作。

推手動作便是典型的複雜反應，必須選擇必要的動作去應答對方所發生的變化。太極推手中的複雜反應的生理過程及心理結構具有不同特點，而又是相互聯繫的不同階段。儘管時間短暫，從刺激的出現到應答動作開始，包含五個不同階段：

（1）感受刺激的感覺階段；

（2）從其他同時起作用的刺激中將感知到的刺激加以區分階段；

（3）再認階段（即將當前刺激歸入已知的類別中，這一階段是和人的第二信號系統相聯繫著，並表現在默念的言語中，在這個階段中也包含著比較階段，即刺激和其他同時起作用的刺激彼此聯繫起來，這對瞭解對手的情況和意圖是十分重要的）；

（4）選擇最有利的應答動作階段；

（5）反應潛伏期運動階段。

由於推手中引起複雜反應的條件比較複雜，因此一般

情況下反應過程的速度比較緩慢。但是在推手拳師具有豐富實踐經驗的情況下，複雜反應的潛伏期幾乎接近於簡單反應時間，這便是推手練功訓練的結果。但不熟悉的刺激出現時，如不熟悉的對手、沒見過的招法等，複雜反應的時間便會增加。

（二）如何提高反應速度

太極推手要求習武者有很快的反應速度，必須能夠在很短的時間內選擇適宜的動作去應答瞬息萬變的外界情況，否則將會貽誤戰機，影響技術發揮，導致失敗的厄運。影響反應速度的主要因素是中樞神經過程的靈活性。也就是中樞神經系統相應部分的神經細胞由抑制狀態轉為興奮狀態越快，反應速度也就越快。此外，各種各樣的反應條件對反應速度的變化也有影響。

（1）充分做好準備活動，使肌肉具有待發的狀態，能提高推手時反應過程的速度。科學測試證明，做好準備活動後反應時間比沒有做準備活動的反應時間要短。

（2）適宜的情緒狀態。推手時「鬆靜自然」的情緒能提高人的反應速度，情緒不佳會降低反應速度。

（3）積累豐富的推手實踐經驗。人的複雜反應能達到接近於簡單反應時間是憑藉豐富的實踐經驗而進行超前反應的結果。憑藉經驗能使人從複雜多變的環境中，迅速地做出必要的選擇，以合理的行動去應答。

從技術實驗的結果中可以看出，相對具有豐富推手實踐經驗的拳師，雖然後發但確能先於對方迅速做出反應，動作合理，戰勝對方。

（4）防止過度疲勞和長期中斷練功。這兩者都會使人的中樞神經過程靈活性降低，反應速度減慢，給應答動作造成不良影響。

（5）多採用突然變化的應答性動作進行練習。讓人根據突然性的動作或口令改變動作應答方式。

總的來說，反應速度是在推手運動訓練過程中，透過專門練習提高的。但習武者應注意，提高反應速度必須與動作的正確性、準確性相結合，只有在完成正確技術動作的基礎上，提高反應速度才有意義。

根據國內外對視覺、觸覺、聽覺簡單反應的對比研究，證明觸覺快，聽覺稍次，視覺相對慢。雖然視覺的反應速度較慢，但由於它與思維活動有密切聯繫，能發現對方的意圖，以進行超前準備，使得實踐中視覺反應能達到快速、及時、正確的效果。在推手實踐中，信號刺激往往是複合的，經常是視覺最先發現信號（斷手狀態時），經分析、判斷對觸覺反應提供信號強度、速度的資訊，使觸覺反應進行超前準備。當刺激作用於觸覺時，注意的傾向重點轉移到觸覺上，以達到最快、最正確的反應速度，這正是由未接觸時（分離狀態時）到搭手時（泛指身體任何部位接觸時）的過程。

至此，感知——反應完成了推手的一個「回合」，即不論雙方運用何種招法，都可以歸納為感知——反應這一過程。

四、結論與建議

（1）太極推手的「聽勁」理論是建立在體悟基礎上的

經驗性理論，是用比喻的方式在傳承中口傳心授，強調靠學習者的悟性來學習理解，還不能科學、正確、定性、定量地解釋雙方推手運動中資訊獲取的道理。其「觸聽」、「視聽」的理論概念，屬於自定內涵的概念，與社會主流意識相悖，與人們普遍認知不一致。

武術理論概念是武學研究的邏輯起點，應對所學習、研究的對象進行清晰的概念界定，正確的概念對於學習、理解、掌握太極推手具有無法取代的意義。

對於一個概念的表述，一般包括內涵和外延兩方面。內涵是指明事物的本質屬性，規定著事物發展的基本走向；外延是指明概念所適用的範圍。人類社會需要統一的概念，指導太極推手的理論概念應該是科學的、清晰的、嚴謹的，並統一於社會主流意識，先哲云：「學問者乃天下之公器。」如果以不合常理、自定內涵的概念來闡道論理，必然是自誤誤人。

在武術理論科學化的進程中，要克服把複雜問題更加複雜化的傾向，努力爭取把複雜化的問題變簡單。

（2）對太極推手感知與反應的研究，揭示了這一運動中感知過程和做出反應過程的生理學和心理學本質的科學原理。有利於太極推手正確、高效地教學和國際交流。有利於在太極推手學習過程中「知其然而知其所以然」，在明白科學道理的情況下迅速提高技術水準。

（3）太極推手「聽勁」的實質是，人體對內外環境的各種變化刺激的感受都是由感受器實現的。感受器是一種結構裝置。各種感受器的共同特徵是把所感受到的各種刺激能量，轉換成在相應的傳入神經纖維上可傳導的動作電

位傳向中樞。感受器把各種刺激轉換成神經動作電位，不僅是發生能量形式的轉換，更重要的是把刺激所含有的各種變化資訊，也轉移到了動作電位的序列和組合之中，科學家稱為「編碼作用」。

編碼即信號形式的轉換，正如發電報一樣，要把傳送資訊轉換成某種電碼的序列。它首先發生在感受器一級，此外在各級中樞神經元接替核中，還要對感覺資訊再編碼，使資訊受到易化、抵制或修飾等，因此大腦皮質產生感覺的直接依據是經過編碼的神經電信號。

感覺是人腦對太極推手中個別屬性的反映，而知覺是對太極推手的整體性反映。感覺是知覺的成分，是知覺的基礎。知覺是在感覺的基礎上產生的，由知覺而達「懂勁」。知覺極大地依賴於一個人過去的知識和經驗。

人在推手時，本體感覺器將動覺刺激傳入大腦皮質的相應中樞，由綜合分析活動，感知在空間的位置、姿勢以及各部位肌肉的活動狀態，產生正確的肌肉感覺。科學實驗證明，人體的一切動作技能都是在肌肉感覺的基礎上建立和形成的。推手概莫能外，本體感覺能力必須要經過相當長時間的訓練，才能比較明顯而精確地在自己的動作過程中體驗到。推手功夫訓練有素者，略有變化就能感覺（神明）出來，而新手自己的動作雖然有很大的毛病，往往也不易感覺到。因此，在推手實踐中只有反覆練習，才能獲得精確的本體感受功能，進而加速運動技能的形成和提高推手技術水準。

習武者應當知道，人體各關節、各部位以及整個身體在空間的位置和運動的感覺都是複合性感覺，是靠大腦皮

質綜合視覺、位覺、聽覺、皮膚感覺和本體感覺等實現的。當一個人能感覺出動作成分的微細變化，運動能力提高了，對肌肉活動的強度、速度、持續時間以及關節活動的幅度等變化愈加敏感，從而對肌肉活動的調節也就更加完善。明白此科學道理，在學習前人的經典拳論時，就有可能更深刻地理解和再認識。

（4）太極推手感知能力及其變化規律。在太極推手中以本體感覺為中心的各種感覺對差別資訊感受能力的發展，是提高推手技術準確性的關鍵。它隨各種條件變化而發生變化；不同感覺的相互作用影響其感知能力；推手實踐是感知能力發展提高的根本條件。

運動知覺可以分為精確知覺、模糊知覺、錯覺和幻覺；或分為一般知覺和複雜知覺。太極推手感知覺主要是精確知覺和複雜知覺。我們應該利用知覺的選擇性、理解性、整體性和恒常性等基本規律，有目的、有意識地培養自己在推手中的感知能力。

（5）太極推手的感知是獲取、分析和判斷「情報」，反應是採取行動，這是一個連續過程。太極推手的反應是機體受到體外或體內的刺激而做出的應答行動。反應過程從心理學角度可以區分為感知條件刺激、意識條件刺激、完成應答動作；相應地可以分為三個時期，即反應的預備期、反應的潛伏期、反應的效應期。反應不僅與神經過程有關，而且也與完成應答動作時的能量消耗有關。

根據人在太極推手中反應時的感知、注意及大腦皮質興奮和抑制過程相互關係的不同特點，反應分為三種類型，即感覺型、運動型、中間型。根據引起反應條件的不

同，又可分為簡單反應和複雜反應。提高反應速度是進行太極推手訓練實踐的重要目標之一。

（6）建議用科學研究闡釋中華民族的寶貴遺產，使之去偽存真，發揚光大，推動武術理論科學化、武術世界化進程。習武者應力爭通古今文化、貫中西知識，在武術教材、書籍中，在太極推手教學、習武人群傳承和武術國際交流中，以通用的概念、世人都能聽懂的語言文字、科學的理論來「闡道論理」。

太極拳傳承十三思

我們的祖先在認識客觀世界與主觀世界的探索中，創造了許多科學的寶貴經驗，先賢聖哲把它歸納記錄了下來，至今對我們還有巨大的指導意義。在太極拳傳承中，無論是從師傅和徒弟方面，還是從認識論、方法論方面，都值得我們借鑑與思考，用於指導太極拳教與學的實踐。

我們將先人關於治學和有關太極拳的一些智慧結晶匯輯編譯如下，獻給武林太極拳傳者與承者參考，不妥之處恭請斧正。

1. 知不知，上；不知知，病。　　　　──《老子》

思考：無論是師傅還是徒弟，在太極拳修練中，能知道自己還有很多不懂的地方這是很好的；若以為自己已經都知道了，以不知為知，這就錯了。

2. 求則得之。舍則失之。是求有益於得也。求在我者也。　　　　──《孟子‧盡心上》

思考：太極拳並不神秘，只要你一心追求，就能得到；如果放棄，就會失掉。追求對獲得是有益的，而追求，關鍵在自己。

3. 古之學者必有師。師者，所以傳道、受業、解惑也。人非生而知之者，孰能無惑？惑而不從師，其為惑也，終不解矣。　　　　──唐‧韓愈《師說》

思考：自古以來學習武術太極拳一定要有老師。老師是傳授道理、講授學業、解決疑難問題的。人不是生下來就有知識的，誰能沒有疑難問題呢？有了疑問不請教老師，疑難問題就始終不會得到解決。

4. 弟子不必不如師，師不必賢於弟子。聞道有先後，術業有專攻，如是而已。　　　——唐・韓愈《師說》

思考：在明師傳授下，科學修練下工夫到一定程度後，弟子可以超過師傅繼承而發展，不一定不如師傅，師傅也不一定永遠比徒弟強。懂得道理有先有後，學業各有專門研究，不過是這樣罷了。

5. 非之力行而不惑者，寡矣。

——唐・韓愈《伯夷頌》

思考：太極拳修練，不經由親身實踐而不迷惑不解的人，是很少的啊。這種「天才」我沒有遇到過。

6. 學然後知不足，教然後知困。知不足，然後能自反也；知困，後能自強也。故曰：教學相長也。

——《禮記・學記》

思考：在師徒之間、教與學之間存在著相互促進的關係。透過學習才知道自己的不足之處；經由教別人才知道自己知識的貧乏。徒弟知道自己不足，然後能反求自己努力；師傅知道自己知識貧乏，然後能督促自己進步。所以教和學是互相推進的。

7. 不憤不啟，不悱不發，舉一隅不以三隅反，則不復也。　　　　　　　　　　　　　——《論語·述而》

思考：在傳授太極拳教學生到一定程度時，不到他冥思苦想仍不能領會而發憤的時候，不去開導他；不到他想說又不能恰當地說出來的時候，不去啟發他；告訴他一點，他還不能推知其他三點時，就不要忙著回答他，培養他「舉一反三」的能力。

8. 獨學而無友，則孤陋而寡聞。蓋須切磋，相起明也。　　　　　　——晉·葛洪《抱朴子·內篇·微旨》

思考：一個人單獨閉門學習武術太極拳，沒有一起學習的朋友，就會見聞少，知識淺薄。所以必須和拳友一起商討，才能相互取長補短，增加見聞，明白拳理。

9. 挾貴而問，挾賢而問，挾長而問，挾有勳勞而問，挾故而問，皆所不答也。　　　　　——《孟子·盡心上》

思考：在太極拳教與學中，對於倚仗權勢發問，倚恃賢能、年長、功勳、舊交情發問，孟子認為君子對於這種有所倚恃而發問的人是不屑給予回答的。發問者謹記：向人請教，應抱恭敬誠懇之心，不應倚仗地位、賢能、年長、功勳、交情發問，如此不合敬師之道。

10. 教亦多術矣，予不屑之教誨也者，是亦教誨之而已矣。　　　　　　　　　　　　——《孟子·告子下》

思考：教學有各種各樣的方法。師傅不願去教那種朽木不可雕的徒弟，孟子不屑教那種難以教誨的學生。師傅

的「不屑」教誨本身對徒弟是一種刺激，如果能刺激他有所悔悟，則這種「不屑」的態度，也不失為一種特殊的教育方式。

11. 有教無類。　　　　　　　　——《論語·衛靈公》

思考：聖人主張什麼人都可以受到教育。太極拳傳承歷來主張擇人而教。社會在發展，據報導現在世界上已有一百多個國家十幾億人學練過太極拳，深受其益。太極拳師應當從世界各國人民的健康出發，把源於中國屬於世界的太極拳傳承天下，造福於全人類。

12. 養不教，父之過。教不嚴，師之惰。

　　　　　　　　　　　　　　——《三字經》

思考：生養子女不讓其上學受教育，是父母的過錯。傳授武術太極拳不認真嚴格要求徒弟，是師傅懶惰，是為師之錯。

13. 不遇明師莫枉參，不遇知音莫枉傳。
　　不學空靈難為首，功夫不到總是迷。
　　道本自然一氣遊，空空靜靜最難求；
　　得來萬法皆無用，身形應當似水流。

思考：學習、修練武術太極拳功夫，由用內氣強化筋骨階段，提高到用內氣柔化形體柔若無骨的階段，再進一步昇華到內勁、外形的虛實中和成一「虛靈妙境」的「拳道」藝境。上面後四句孫祿堂先生的「拳道」詩，說出了拳道合一境界。功夫是分層次的，功夫沒練到時總是不能

真正理解，一層不到一層迷，一處不到一處迷，處處不到處處迷。妙境在習拳者自己追求而得，藝境高低全在自己為之，在明師指點下，君子求諸己。

後　記

　　太極拳學是中國的國學、國粹，太極拳作為華夏民族傳統文化的綜合載體，被一些行家稱為「中國第五大發明」。

　　本書是王鋒朝、王鳳陽教授在幾十年學習、研練武術的基礎上編寫的；書中圖片由王鋒朝先生與學生朱建永演示、王鳳陽先生攝影。意在為太極拳愛好者學練、推廣、普及、提高太極拳水準獻些許心力。

　　學海無涯、藝無止境，人對真理的認識是一個過程，隨著人的認識過程而深化。太極拳學博大精深，對於太極拳規律的認識，練拳者要經過一個不斷否定──肯定──再否定──再肯定的漸進過程，今天的認識程度，有可能會被明天的認識所否定。修練太極拳就是在發現錯誤──糾正──再發現錯誤──再糾正的辯證運動中進步的。本書中存在的不足之處，誠望廣大讀者批評指教。

彩色圖解太極武術

1 太極功夫扇
定價220元

2 武當太極劍
定價220元

3 楊式太極劍56式
定價220元

4 楊式太極刀
定價220元

5 二十四式太極拳+VCD
定價350元

6 三十二式太極劍+VCD
定價350元

7 四十二式太極劍+VCD
定價350元

8 四十二式太極拳+VCD
定價350元

9 楊式十八式太極劍
定價350元

10 楊氏二十八式太極拳+VCD
定價350元

11 楊式太極拳四十式+VCD
定價350元

12 陳式太極拳五十六式+VCD
定價350元

13 吳式太極拳五十六式+VCD
定價350元

14 精簡陳式太極拳八式十六式
定價220元

15 精簡吳式太極拳架・推手三十六式
定價220元

16 夕陽美功夫扇
定價220元

17 綜合四十八式太極拳+VCD
定價350元

18 三十二式太極拳 四段
定價220元

19 楊式三十七式太極拳+VCD
定價350元

20 楊氏五十一式太極劍+VCD
定價350元

21 嫡傳楊家太極拳精練二十八式
定價220元

22 嫡傳楊家太極劍五十一式
定價220元

23 嫡傳楊家太極刀十三式
定價220元

1 糖尿病預防與治療
定價200元

2 胃部機能與強健
定價180元

3 不孕症治療
定價200元

4 簡易醫學急救法
定價200元

5 肥胖健康診療
定價200元

6 肝功能健康診療
定價200元

7 高血壓健康診療
定價200元

8 高血糖值健康診療
定價200元

9 尿酸值健康診療
定價200元

10 膽固醇中性脂肪健康診療
定價200元

11 痛風劇痛消除法
定價180元

12 三溫暖健康法
定價180元

13 手腳病理按摩
定價180元

14 B型肝炎預防與治療
定價180元

15 吃得更漂亮、健康
定價180元

16 茶使您更健康
定價180元

17 圖解常見疾病運動療法
定價180元

18 科學健身改變亞健康
定價180元

19 簡易萬病自療保健
定價220元

20 王朝秘藥媚酒
定價180元

21 立見實效保健操
定價180元

22 越吃越幸福
定價200元

23 荷爾蒙與健康
定價180元

24 越吃越長壽
定價200元

25 自我保健鍛鍊
定價180元

26 斷食促進健康
定價180元

27 蔬菜健康法 Vegetable
定價200元

28 水果健康法 Fruit
定價200元

29 越吃越苗條
定價200元

30 越吃越聰明 EAT & SMART
定價200元

31 全方位健康藥草
定價200元

32 人體記憶地圖
定價350元

33 提升免疫力戰勝癌症 CANCER
定價280元

34 腎臟病預防與治療
定價230元

35 怎樣配吃最健康 Eat & Health
定價200元

36 心臟病腦中風預防與治療
定價180元

37 科學養生細節
定價350元

38 由人相診斷健康
定價180元

39 青春期智慧
定價200元

40 前列腺（攝護腺）健康診療
定價200元

41 下半身鍛鍊法
定價180元

42 四高健康診療
定價300元

運動精進叢書

定價200元

2 怎樣投得遠
定價180元

3 怎樣跳得遠
定價180元

4 怎樣跳的高
定價180元

5 高爾夫揮桿原理
定價220元

定價220元

7 排球技巧圖解
定價230元

8 沙灘排球技巧圖解
定價230元

9 撞球技巧圖解
定價230元

10 籃球技巧圖解
定價220元

定價230元

12 羽毛球技巧圖解
定價220元

13 乒乓球技巧圖解
定價220元

14 曲線球與飛碟球
定價300元

15 街頭花式籃球
定價280元

定價330元

17 巴西青少年足球訓練方法
定價230元

18 籃球個人技術全圖解+VCD
定價300元

19 門球（槌球）入門與提升180問
定價230元

20 美國青少年籃球訓練方式250例
定價280元

定價350元

22 籃球教學訓練遊戲
定價280元

23 羽毛球技·戰術訓練與運用
定價280元

常見病藥膳調養叢書

1 脂肪肝四季飲食　定價200元

2 高血壓四季飲食　定價200元

3 慢性腎炎四季飲食　定價200元

4 高脂血症四季飲食　定價200元

5 慢性胃炎四季飲食　定價200元

6 糖尿病四季飲食　定價200元

7 癌症四季飲食　定價200元

8 痛風四季飲食　定價200元

9 肝炎四季飲食　定價200元

10 肥胖症四季飲食　定價200元

11 膽囊炎、膽石症四季飲食　定價200元

傳統民俗療法

1 神奇刀療法　定價200元

2 神奇拍打療法　定價200元

3 神奇拔罐療法　定價200元

4 神奇艾灸療法　定價200元

5 神奇貼敷療法　定價200元

6 神奇薰洗療法　定價200元

7 神奇耳穴療法　定價200元

8 神奇指針療法　定價200元

9 神奇藥酒療法　定價200元

10 神奇藥茶療法　定價200元

11 神奇推拿療法　定價200元

12 神奇止痛療法　定價200元

13 神奇天然藥食物療法　定價200元

14 神奇新穴療法　定價200元

15 神奇小針刀療法　定價200元

16 神奇刮痧療法　定價200元

17 神奇氣功療法　定價200元

品冠文化出版社

休閒保健叢書

1 瘦身保健按摩術

定價200元

2 顏面美容保健按摩術

定價200元

3 足部保健按摩術

定價200元

4 養生保健按摩術

定價280元

5 頭部穴道保健術

定價180元

6 健身醫療運動處方

定價230元

7 實用美容美體點穴術

定價350元

8 中外保健按摩技法全集+VCD

定價550元

9 中醫三補養生神補食補藥補

定價300元

10 運動創傷康復診療
定價550元

11 養生抗衰老指南
定價350元

12 創傷骨折救護與康復
定價220元

13 百病全息按摩療法+VCD

定價500元

14 拔罐排毒一身輕+VCD
定價330元

15 圖解針灸美容

定價350元

16 圖解針灸減肥

定價350元

圍棋輕鬆學

1 圍棋六日通
定價160元

7 中國名手名局賞析
定價300元

8 日韓名手名局賞析
定價330元

9 圍棋石室藏機
定價250元

10 圍棋不傳之道
定價250元

11 圍棋出藍秘譜
定價250元

12 圍棋敲山震虎
定價280元

13 圍棋送佛歸殿
定價280元

14 無師自通學圍棋
定價280元

15 圍棋手筋入門必做題
定價250元

象棋輕鬆學

1 象棋開局精要

定價280元

2 象棋中局薈萃

定價280元

3 象棋殘局精粹

定價280元

4 象棋精巧短局
定價280元

國家圖書館出版品預行編目資料

二十四式太極拳技擊含義闡釋／王鋒朝　王鳳陽　著
　　——初版，——臺北市，大展，2011〔民 100 . 07〕
　　　　面；21 公分 ——（武學釋典；5）
　　　ISBN　978－957－468－820－3（平裝；）

1. 太極拳

528 . 972　　　　　　　　　　　　　　　　100008481

二十四式太極拳技擊含義闡釋

編　　著／王 鋒 朝　　王 鳳 陽

責任編輯／朱 曉 峰

發 行 人／蔡 森 明

出 版 者／大展出版社有限公司

社　　址／台北市北投區（石牌）致遠一路 2 段 12 巷 1 號

電　　話／（02）28236031・28236033・28233123

傳　　眞／（02）28272069

郵政劃撥／01669551

網　　址／www.dah-jaan.com.tw

E－mail／service@dah-jaan.com.tw

登 記 證／局版臺業字第 2171 號

承 印 者／傳興印刷有限公司

裝　　訂／建鑫裝訂有限公司

排 版 者／弘益電腦排版有限公司

授 權 者／北京人民體育出版社

初版 1 刷／2011 年（民 100 年）7 月

　　　　　　　　　　　　　　　　定　價／200 元

大展好書　好書大展
品嘗好書　冠群可期

大展好書　好書大展
品嘗好書・冠群可期